吉他魔法師

Laurence Juber

Guitarist's Articles

吉他演奏專輯一

目錄
Contents

心 太 軟 / 任賢齊

SOFTEN HEART / Arranged by *Laurence Juber*

編曲為 A 調，用 DADGAD 調弦法，但全部降半音，因此實際為 A♭ 調，和原曲的調子一樣。我很喜歡用這個調弦法，因為它有低音 D 及兩個 A 音符的開放弦。前奏的人工泛音是利用左手手指按琴格，右手食指輕輕放在比該音符高 12 琴格位置的弦面上，用姆指彈奏。第 41-48 小節用右手指橫跨第二格，但是當我們彈奏打擊節奏反拍時。記得要放鬆，輕拂弦面。

第 56 小節是典型的 DADGAD 調弦彈法，旋律均勻的分佈在不同的弦上。

情非得已 / 庾澄慶

LOVE TRAPPED / Arranged by *Laurence Juber*

原本想用 DADGAD 調弦法，但是 Dropped D 調弦法 DADGBE（第六弦降一個全音）可以方便我升調（G 調升至 A 調），演奏要注意的部份是一直保持輕鬆打拍子的感覺（利用右手食指及中指的指甲彈正拍，姆指背面彈反拍）同時要彈出主旋律及低音音符，第 20 小節 CMaj7 和弦的低音是 LA，第4弦要用左手的中指靜音。

最熟悉的陌生人 / 蕭亞軒

THE BEST KNOWN STRANGER / Arranged by *Laurence Juber*

只將第六弦降一個全音的調弦法，對於 G 調的歌是很實用的選擇，尤其歌中還包含 E 小調的片段。請注意第 21 小節的 B7+ 和弦不要讓第4弦發聲，請注意第 48 小節第三拍的 A9 和弦的指型，慢慢練習。

簡 單 愛 / 周杰倫

SIMPLE LOVE / Arranged by *Laurence Juber*

CGDGAD 調弦法是 C 調歌曲另一種極佳的選擇，因為它的低音 C 及低音 G 都是開放弦，同時前四條弦又可維持 DADGAD 調弦法的特點。

第 23 小節就是這種調弦法最典型的指型，主要旋律分佈在 1、2、3、4 弦。

第 51-58 小節請注意，這裡會在瞬間發生三個狀況，第 51、53、及 55 小節第 1、2 拍的兩個 C 音符是彈在不同的弦上，可以加強兩個不同音色的感覺。第 63-66 小節聽的容易，彈起來不簡單。

前奏的彈法如下:

1. 用右手食指 Slapping 第 12 格泛音
2. 左手中指及無名指 Hammer on 第三格
3. Pull off 為開放弦
4. 左手中指及無名指 Hammer on 第三格,並繼續壓著琴格不放
5. 右手食指、中指再 Hammer on 至第五格
6. Pull off 至第三格
7. Pull off 至開放弦
8. 再用左手中指及無名指 Hammer on 第三格

多練習,這個很複雜,第 4-12 小節需要大力的練習,建議先慢動作練習,再慢慢加快至正常速度即可!

標準吉他調弦,但是全部降半音,以配合原曲的調子,最具挑戰的地方是:一、必須從伴奏中分離出主旋律(特別在第 12 小節及第 28 小節),二、副歌採用 Groove 的彈法(34-41 小節),請注意 53-56 小節特殊指型的變化。

原曲為 F 調,為了 Groove 的彈法,並要兼顧在低音弦上演奏主旋律(第 6-14 及 42-49 小節),因此將 Key 改為 E 調,每小節的第 2 及第 4 拍為輕柔的泛音敲擊聲,用右手食指平坦的部份(指甲正下方)彈擊五線譜音符所按琴格高 12 格之處。

作者簡介 p.r.e.f.a.c.e

全方位吉他演奏家
Laurence Juber

橫跨鄉村、藍調、爵士音樂的全方位

吉他演奏家，前「披頭四」團員 "保羅·

麥卡尼" 所領導之 Wings 合唱團主奏吉

他手。美國「葛萊美」最佳搖滾樂演奏曲

獎得主／網路最暢銷 Acoustic 吉他專輯演奏家。

吉他彈奏35年，共出版 Acoustic 吉他演奏專輯11張。

張信哲 "信仰" 專輯 Acoustic 吉他編曲5首。（包括了

有：「愛不留」、「一定可以」、「珍惜」、「王子·公主」

「阿福」等五首歌曲。）

蘇慧倫 "戀戀真言" 專輯主打歌「因為」，吉他編曲。

◆ 出版序 p.r.e.f.a.c.e

Laurence Juber 老師問我們為什麼要做這個案子？因為他覺得我們可能會虧本，為了幫助華人地區的 Acoustic Guitar 同好，他的付出也超過了原先的承諾，同為 Acoustic Guitar 人，雖不同國籍竟也意氣相投！

最初的想法是因為麥書已出版了一系列無聲的流行吉他教材（伴奏為主）及有聲的 New Age Acoustic Guitar 教學CD附六線譜專輯，而有聲的New Age Acoustic Guitar教學CD附六線譜專輯的曲目，大多為讀者所不熟悉的一些作者自創曲，再不就是一些國外藝人的作品，心想，難道想學Acoustic Guitar 演奏還非得學外國人不可！忽然靈機一動，為什麼不編一些國語流行歌的 Acoustic Guitar 演奏曲，讓更多人可以參與吉他演奏的行列，何況目前還沒有這類產品，如果能請國外著名藝人一起編曲、錄音的話，相信將能為讀者呈現出最好的演奏作品！經過密集討論，決定請L.J.擔當重任，因為L.J.是前披頭四主唱Paul Mc Cartney 領導的 Wings 合唱團主奏吉他手，曾榮獲葛萊美最佳吉他演奏曲獎，自幼即專研 Acoustic Guitar，近年來更專心創作、演奏，已發行11張 Acoustic Guitar 專輯，又是網路CD購物 Acoustic Guitar 類銷售最佳者，而且以他在美國從事 Rock & Roll 現場表演及對流行歌的靈敏觸覺，編這些西方音樂色彩濃厚的港台國語流行歌，應該駕輕就熟，更厲害的是他已編過六首國語歌，五首張信哲（信仰專輯）、一首蘇慧倫（戀戀真言專輯）也算是有經驗，不是「菜鳥」。左思右想之下，這個編曲人選簡直是非他莫屬，只是編曲費如果太高將會影響我們的決定，待L.J.問明原委，並且看了我們製作的有聲吉他教學CD附六線譜專輯之後，認為製作嚴謹、設計精美，符合其個人的標準與形象，竟然跨刀相助，編曲費也不再堅持計較。負責全部專輯的編曲、錄音、修改、混音、製作母帶、編寫五線譜、六線譜及演奏註解等，並且聘請頗富盛名的專業 Master 工程師 Joe Gastwirt 先生，（他曾為 Beach Boy、Jimmy Hendrix 等國際知名藝人負責 Master 工程師，其專長為將數位錄音的吉他音色轉化為非常溫暖的感覺），為我們處理母帶後製的部份，讓我們可以聽到 Acoustic Guitar 新的音色。

除此之外，演奏曲目的挑選也煞費苦心，11首歌除了多樣化的曲風之外，還考慮涵蓋所有的華人音樂市場，又得適合吉他獨奏的編曲，演奏學習的難易取捨，都是我們仔細考慮的方向，利用E-mail我們互相學習應對之道，傳送 Demo、編曲指南、製作細節、照片、封面設計等資料，借助網際網路的資源，歷經數個月終於完成這個作品，心中充滿期待與喜悅，終於又完成了一件我們想為吉他同好們做的事，期待廣大的讀者能給我們建設性的迴響，以利推動長久經營的決心。

Laurence Juber
吉他演奏專輯

作者序 p.r.e.f.a.c.e

～被賦予魔法的吉他 Guitar Magic

　　這是一個不平常的經驗，過去也曾以吉他獨奏的方式為耳熟

人詳的流行歌編曲，例如披頭四的經典歌曲，然而本專輯的11首

中文歌我不僅從未聽過，也不懂中文，在這種情形下，這種新的

嘗試確實是一項挑戰。一般來說，我都利用英文翻譯的歌詞來揣

摩原作者想表達的感情世界，個人完全依賴著對旋律音樂性的詮

釋，使用吉他來表達它獨特的情緒，對於我來說，這個音樂裡有

吉他的魔法。

　　11首歌都安排五線譜與六線譜互相對照，方便學習者了解我

彈奏的方式，可能某些音符不儘完全相同，但是沒有問題，大家

不一定要完全模仿我的編曲，我們一定要嘗試彈奏出自己的風

格，自己的特色，只要把握著原則與精髓，不同的裝飾音、不同

的技巧表現，會產生令人意想不到的效果，這樣才能發展出屬於

自己的聲音。

◆本專輯使用的吉他調弦法如下◆

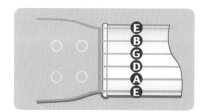

E A D G B E

標準吉他調弦

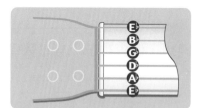

E♭ A♭ D♭ G♭ B♭ E♭

降半音的標準吉他調弦

D A D G B E

Drop D 調弦法,第六弦降為 D

D A D G A D

有名的 D 調式,第1、2及6弦
各降一個全音

D♭ A♭ D♭ G♭ A♭ D♭

DADGAD 全部降半音

C G D G A D

利用 DADGAD 的調弦,但第5、6弦
再降一個全音

D G D G B♭ D

開放式Gm和弦,第1、5及6弦
降一個全音,第2弦降半音

吉他演奏專輯

關於本書的技巧 How to use.....

　　企圖保持原曲的調子，速度，結構及原始的感覺，但有一些例外，例如：鄭秀文「獨一無二」裡的繞舌部份，轉化為16分之1音符的吉他獨奏，儘可能的想把確實的旋律及原創表演的人聲表情表現出來，但是吉他有其限制及必須遵守的演奏準則。一般來說，調弦的方法與調子的關係在於旋律必須放在最適合吉他表現的地方，並允許彈得出正確的低音進行音符，例如：張震嶽的「愛的初體驗」，原調為 Gm，開放式Gm調弦法似乎是一個合理的選擇，但是它不能彈出所有的低音音符，然而CGDGAD 調弦法對於曲式為 G/Gm 及 C/Cm 等大小調轉換的歌特別有用，「愛的初體驗」也不例外。

　　某些地方，我會用右手背的指甲做輕聲反拍的打擊節奏，六線譜上標為‘X’記號，有時也會輕輕將右手握成拳頭狀來搥擊弦面，右手則同時將吉他弦靜音。

　　‘◇’符號代表泛音，其發音為樂譜記載的高八度，彈法為左手食指靠在第十二琴格上方的弦面上（不要壓下），用右手食指彈奏。‘A.H.’這個符號代表人工泛音，「心太軟」的前奏及結束的人工泛音，其彈法為用左手按著該音符演奏的琴格位置，右手食指輕按該音符高 12格之處（不要壓下），用右手姆指彈出音來。

　　左手手指指法的技巧也非常重要，吉他音樂上的很多表情都得靠左手來表達，彈奏吉他的把位與指型很重要，一首聽起來簡單的歌曲如果指法、指型未做有效的安排，就很難演奏得好，六線譜中的手指把位與指型，可能不是唯一解決演奏困難片段之道，但卻是最有效的安排，請小心比對六線譜與音符，就可以解決大部份困難的指型問題。

　　Groove為節奏感比較強烈的一種彈法，常利用右手指擊弦的方式，表現出第二及第四拍的節奏，如「解脫」之副歌及「普通朋友」的表現方式。有時候 Groove 的感覺常讓我加入原曲未有的內容（即興），五線譜其實並不是記載表演最確實的辦法，自行聆聽及錄音絕對是學會演奏這些歌曲最重要的方法，尤其歌曲所包含的音樂動態及音樂片段承接的融和，更需要讀者自行錄音聆聽之後才能體會。

吉他調弦簡介 Guitar Tuning

介紹吉他調弦的用意，在於幫助剛接觸吉他的朋友提供新的參考，我們會介紹經常使用的吉他調弦法，著名的 Joni Mitchell 女民謠歌手就曾使用51種調弦法來創作、演唱她的音樂作品，現代 Finger Picking 吉他演奏家 John Fahey、Leo Kottke、Michael Hedges、John Renbourn 等，個個都是吉他調弦高手，流行歌演唱者 John Denver、Crosby Stills & Nash、Eagles、Ry Cooder 都曾在歌曲中使用吉他調弦，率先體驗開放式和弦爆發出來特殊而豐盛的音色。

講吉他調弦之前，必須先了解吉他標準調弦為何？

一、定義

什麼是標準調弦?
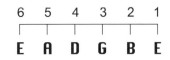

什麼是電 **Bass** 的標準調弦?
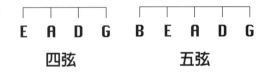

將標準調弦完全降半音?
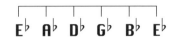

將標準調弦完全降兩個半音?
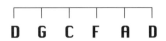

◤二、◢ 調弦法及組成

　　吉他標準調弦 EADGBE 由來已久，依文獻大約可追溯至17世紀，其實六弦吉他之前是五弦吉他，也有幾種調弦法，但是 ADGBE 最流行，其調弦組合恰好也和六弦吉他缺少第六弦的調弦一樣，吉他的第六弦大約在18世紀才加入，一直延用至今。

嚴格的分類，吉他調弦法可分為「Open Tuning」**開放式調弦**及「Alternate Tuning」**另類調弦**兩種，說明如下：

1. **開放式調弦**就是六條開放弦的組成音是一個和弦，可以是大調或小調，並且也以該調命名，比如說吉他調弦使得六條開放弦形成 Gm 和弦，我們就稱此種調弦法為 Open Gm，吉他調弦使得六條開放弦形成 D 和弦，我們就稱此種調弦法為 Open D，這樣調弦的好處是，讓學吉他的人可以很容易的用一、兩隻手指按琴格，彈奏簡單的歌，或利用左手橫跨弦面，在不同的位置做和弦的進行，這些調弦法也深受 Slide、Bottleneck、夏威夷吉他手歡迎。

2. **另類調弦**就是六條開放弦的組成音不是一個和弦，通常我們都用其六條弦組成音符的英文大寫，當作該調弦的名稱，例如：DADGAD、CGDGAD 等。

　　分析調弦的組成有兩個方法，其一是由組成的音符，其二是由各相鄰弦之音程關係，標準調弦 EADGBE 六弦之間音程的關係是 4-4-4-3-4，六條弦含有五種音程關係，第六弦 E 至第五弦 A、第五弦 A 至第四弦 D 及第四弦 D 至第三弦 G 是完全四度，第三弦 G 至第二弦 B 是大三度，第二弦 B 至第一弦 E 是完全四度。

　　如果我們用音程的概念去了解調弦組成音，就可以發現很多不同的調弦法，其實都大同小異，F♯ B E A C♯ F♯ 看起來複雜，其實只是將標準調弦全部升高一個全音而已。

　　組成音的分析法更簡單，不需要知道音樂理論，只要告訴我們那一條弦升高或降低幾個半音即可，例如：第一弦、第二弦及第六弦各降一個全音，就是 DADGAD 調弦法，就是這麼簡單！

1920年美國因為流行藍調音樂，也附帶的讓調弦的技巧流行起來，最受藍調吉他手歡迎的調弦法是 Open G (DGDGBD) 他們也會配合 Slide 及 Bottleneck 來演奏，最後成為著名的 Slack Key 調弦法，據考證，這些音符也出現在德國古樂器 Cittern（流行於十五至十八世紀）的調弦上，而美國早期，有很多吉他製造者，都是從 Cittern 琴的發源地移民而來，有可能 Slack Key 調弦法是由歐洲移民傳入美國的。

調弦被吉他手採用並發揚光大，其合理的原因是：用一根手指就能產生和弦變化，和弦的張力因為按弦減少而變小，手指按弦的壓力也可以減輕，一把普通的吉他彈標準調弦的歌也許很吃力，但是經過調弦之後，就能輕鬆自在，如魚得水。

因為民謠吉他手與藍調吉他手的採用，使得調弦法開始廣為流傳，轉捩點在於吉他手發現，他們也可以在調弦吉他上做音階與和弦的進行，使用這個技巧還可以創作出複雜的編曲，調弦的好處已很明顯，但是這個課題的進展很困難、很慢。明顯的好處是，新的調弦方式可以做到標準調弦很困難或無法達成的各種和弦音色或分散和弦琶音演奏，而且很多吉他音樂作曲者發現，從舊的和弦與音樂解脫之後，反而鼓舞他們可以做多方位的創新，另類調弦大約於60年代開始蓬勃發展，到了70年代進入高峰，吉他演奏產生革命，我們從現代吉他手演奏及使用調弦的方式，可以追溯影響他們的歷史。

第一次革命是60年代早期，英國吉他彈奏家 Davey Graham，Martin Carthy，John Renbourn 及 Bert Jansch 等人，後二者為英國民謠合唱團 Pentangle 團員，該團所表演的曲目編曲既複雜又具挑戰性，那些歌均出於此二人之手。傳說 DADGAD 調弦法是 Davey Graham 發明的，他是英國民謠復興協會的創始人；這些吉他手在當時全力倡導使用調弦法彈奏，反之，美國彈鋼弦的吉他手大都以藍調為主（英國音樂家比較喜歡採用電吉他），因此美國民謠音樂，不論黑白，其吉他演奏技巧和英國或其他歐洲國家不太一樣，1950年以前，美國吉他手只能在演奏跳舞音樂的樂隊工作，因此當歐洲的新調弦技巧傳到美洲大陸時，美國觀眾尚未準備好來欣賞這樣的表演型式，調弦的第一次革命並未在美國大放異采，英國吉他手沒有傳統包袱，反而可以天馬行空的創作出自己的音樂。

第二次革命的第一個原動力發源於 John Fahey 及 Leo Kottke，他們的作品深受鄉村及藍調音樂的影響，幾乎都是使用調弦的編曲，最愛的調弦法是DGDGBD，以 Acoustic Solo 吉他演奏家聞名於世。

　　第二個原動力是 Chet Atkins 及 Jerry Reed，Chet Atkins 在 1952年就開始採用 Open G 調弦法演奏"Blue Gypsy"，70年代 Jerry Reed 採用 DGDEBD 調弦法演奏"Steeplechase Lane"，Jerry 的一些內容複雜的歌曲，其實都是拜調弦之賜，到了1973年 Chet Atkins 發表新專輯"Chet Atkin Alone"轟動一時，專輯裡演奏的都是老歌或熟悉的曲子，但是使用不同的調弦吉他來編曲、創造出不同凡響的新聲音。

第三次革命是60年代末期及70年代初期的創作型歌手所領導，最有名的就是 David Crosby 及 Joni Mitchell，David Crosby 是一位絕佳的吉他思想家及民謠流行歌的改革者，本時期的民謠吉他手不斷地研究調弦的方法，其目的只是想徹底了解 Crosby 作曲的"Guinnevere"及"wooden ship"到底是怎麼回事？

　　當 Joni Mitchell 出現成為60年代末期的錄音音樂家時，其發展良好的作曲類型以及獨具一格的吉他伴奏方式，讓人耳目一新，她幾乎都利用吉他寫歌，總是使用新的調弦方法，調弦的吉他是她創作的原動力。Mitchell 和 Crosby 所使用的調弦法不下一百種，Paul Simon 從英國帶回美國新的演奏型式，也讓美國人豎起耳朵，電影"畢業生"的主題曲"Scarborough Fair"就是最好的例子。

三、 現代吉他調弦的發展

　　現代有更多的吉他演奏與錄音作品使用吉他調弦，這股熱潮係從1984年開始，以兩個方向呈現出來，第一個影響力來自於美國境內 Celtic 音樂的復興（Celtic 是傳統愛爾蘭地區的文化類型，音樂多用吉他、笛子、小提琴、踢踏舞表現），Celtic 音樂經過民俗節慶，收音機廣播及日益流行的愛爾蘭與蘇格蘭音樂風格影響，深入人心。

第二個影響來自於所謂的"Windham Hill"現象，"Windham Hill"唱片公司於此風雲際會的時機，假天、時、地、利之合，出版大量的吉他獨奏專輯，令人驚訝的是，全部專輯都很暢銷，買CD的人不只是彈吉他的人，很大的比例是社會中上階層的買者，其音樂也適合在廣播電台、甚至電梯裡播放，這個現象很奇特，因為這些原創吉他音樂作曲家的作品並不是流行音樂，某些曲子其結構很複雜，甚至不具音樂聆聽性，知名演奏家例如：Alex Degrassi 吉他技巧高超，是吉他演奏的改革者，Solo Acoustic 吉他的音樂，已成為一個新的神話，這種現象的形成，吉他調弦法佔據很重要的地位，更多的吉他手加入現代鋼弦 Acoustic 吉他的創作行列，也都有令世人讚賞的成就，最著名的美國人 Michael Hedges

（已因車禍死亡，台灣有很多他的唱片，大師級，可惜英年早逝），Preston Reed（演奏方式獨一無二，聽起來不會相信是一個人彈的，曾和 Laurence Juber 一起出版了一張吉他雙重奏，甚獲好評，掀起了雙吉他重奏的熱潮）及 Pierre Bensusan 法國 Acoustic 吉他大師，著有 "The Guitar Book" 一書，內容包含許多美麗的編曲、六線譜及手指練習訣竅。

吉他調弦發展出的音樂，能夠流行起來，並且被聽眾接受，主要是經過幾個階段發展的結果。第一個因素是六線譜的普及運用，六線譜可以讓看不懂五線譜的吉他手，一樣可以每個音符逐筆的學習複雜的吉他編曲，然而即使既懂得看五線譜又記得吉他琴格每個音符的人，只要吉他弦調過，一切識譜技巧都無用武之地，可知六線譜的妙用及其對吉他音樂影響之深。

有了六線譜，我們只要參考唱片的拍子，手指照著六線譜按各弦琴格，學習的時候根本不必去考慮要如何調吉他弦，這個好處也能減輕吉他喜好者想學習新吉他調弦法的恐懼感，另一個重要因素是物廉價美的電子調音器，調音器可以迅速而正確的顯示吉他弦的音準，吉他手可以很快的改變新的調弦方式，對於使用多種調弦的吉他手，提供很大的方便。

四、 調弦的原則

改變吉他的調弦有幾點很重要，吉他和吉他弦是為吉他標準調弦而設計，**首先**，如果將弦的音準調高，弦的張力變大， 如果將弦的音準調低，弦的張力變小，如果某個調弦將各弦音準調高了，將會有斷弦及損傷琴身結構的危險，如果把各弦音準調低了，對吉他本身沒有害，但是會損失音量與原有的音色，最佳的準則是，琴弦音準以標準調弦為準，勿高於1.5個半音，勿低於一個全音。

第二，很多調弦的方式，某些弦不變，某些弦調高音準，某些弦調低音準，這種形式可能會導致音色有不一致的感覺，如果造成問題，我們可以找出有問題的吉他弦，將該弦的直徑規格變粗或變細（把弦的粗細規格改變）。

第三，如果時常調弦，弦的張力時常改變，將很容易斷掉，我們可以使用數把吉他，各自保持不同的調弦狀態。另一個防範斷弦問題的解決方法，就是在正式演奏前換新弦，新弦比較不容易斷。

第四，各種調弦大都有共通性，譬如：幾乎都會由 E、D 或 C 做為第六弦最低音，第五、第六弦之間大都為四度音程或五度音程等等。

五、知名吉他手目前使用的非標準調弦

Dan Ar Bras DADGAD

Pierre Bensusan DADGAD, DGDGCD

Martin Carthy DADGAD, EADEAE

David Crosby DADGBE, EBDGAD, DADDAD, DADDGC, DGDDAD, AADGBE,
CGDDAE, DADGBD, AAEGBD

Alex DeGrassi EBEF♯BE, EBEGAD, EBEG♯BD♯, EBEF♯BD, DADGCF

Dave Evans CGDGAD

Peter Finger EBEGAD, DAEGAD, DADGAD

Davey Graham DADGAD, EADEAE

Michael Hedges DADGAD, DADEAB, B♭FCE♭FB♭, B♭FCE♭E♭B♭, DADGCC, CC'DGAD,
DACGCE

El McMeen CGDGAD

Brad Jones DADGBE, EBF♯BE♭A♭ (使用Capo二格), DGDGBD

Stanley Jordan EADGCF (全部四度音程)

Pat Kilbride DADGAD, DADGBE

Pat Kirtley EADEAE, DADGAD, DADEAD, DADDAD, DGDGBD, DADGBD

Leo Kottke DGDGBD, DADGBE

John McCormick DADGAD, EADEAE, DGDG♭BD

Joni Mitchell **很多種，大部份都未被記載**

Preston Reed DADECD, CGDGBE, CGDGAD, DADGCD, AEDGBE, DGDGCD,
DADGBE

John Renbourn DADGAD, DADEAD, DGDG♭BD, DGDGBD, CGCGCF, CB♭CFB♭F,
EAEF♯AD, DADGBD

Martin Simpson DADGBE, CGCGCD, CFCGCD, DGDGCD

1. DADF#AD（Open D，開放式調弦法）

常見於 Fingerstyle 及 Slide 吉他，John Fahey 及 Leo Kottke 最常用六條吉他弦變成 D 和弦。Open D 調弦法已有100年歷史，最有名的歌是19世紀吉他手 Henry Worrall 所寫的，歌名叫做 Sebastopol，當時因為非常流行，其調弦的方法逐漸就以 Sebastopol 調弦法聞名於世。

Open D 調弦法是最簡單的調弦法，它的好處多多，如果以 D 大調彈奏，只要彈所有的開放弦就是D和弦，其他相關和弦只要加一隻或兩隻手指，或者橫跨面板平移琴格即可，我們可以在單一的琴弦上演奏主旋律，利用其他開放弦彈奏和聲的音符，這些功能就是讓藍調吉他手鍾愛的原因，演奏 Slide 吉他時特別喜歡這個調弦法，有能力製造各主要和弦又不必用手指找琴格，只要將筆直的橫管，滑行在琴格之間，對 Slide 吉他手而言，是莫大的方便，唯一的問題是和弦的按法及音階位置和標準調弦法不同，需要多加練習才能適應，開放調弦所能演奏的調子常遭到限制，例如：Open D 調弦法非常適合 D 大調，其他的調子未必能享受到開放式調弦的好處。

2. DGDGBD（Open G，開放式調弦法）

Open G 調弦法是 Country Blues 吉他手的最受，也常用在現代吉他音樂中，具有百年歷史，俗稱 Spanish 西班牙調弦法，十九世紀時期，有一首非常流行的小曲子，叫做 Spanish Fandango 西班牙舞曲就是用 Open G 調弦法，該曲也有至少140年的歷史，1897年以前就可以找到19種不同版本的編曲方法，而且全部都使用 Open G 調弦法，自此，Open G 調弦法就被廣為採用，從藍調吉他到夏威夷吉他都喜愛這種調弦法，夏威夷人還另外幫他取名字：Taro Patch，他們喜歡這個調弦的原因，就像 Open D 調弦法一樣，利用一條橫管滑行在弦面上，就可得到不同的大和弦，Open G 調弦法是屬於大調和弦的調弦法，和 Open D 調弦法比較起來，他們之間的關係很微妙，因為只有一弦之差！

　　Open D 調弦法的根音 D 在開放第六弦，Open G 調弦法的根音 G 在開放第五弦，在 Open D 第六弦至第二弦的關係和 Open G 調弦法的第五弦至第一弦是一樣的，**請看下圖：**

弦	6	5	4	3	2	1
Open D	D	A	D	F#	A	D
	I	V	I	III	V	I
Open G	D	G	D	G	B	D
	V	I	V	I	III	V

因此我們在 Open D 調弦法學會的和弦形式，也可在 Open G 調弦法裡使用，唯一的不同之處，就是平行移動一條弦，Open G 調弦法還有一點要注意，第六弦開放弦的音符不是 G 調音階的根音，而是第五音 D，當所有開放弦都被彈奏時，實際的和弦音組成是 G/D，不是標準的 G Major 合弦，所以為了產生豐富的諧波音及解析度，我們必須將根音指定為和弦組成音的最低音，所以第六弦要靜音，當然六弦全彈也有特殊意義的音色，可以拿來做和弦進行的安排與起承轉合的運用，這個特點是使用 Open G 調弦法該注意之處；Open G 調弦法可能是被使用最多的調弦法，惟近年來可能已被 DADGAD 調弦法趕上。

3. DADGAD（D調式調法，另類調弦法）
　　法國 Acoustic 吉他大師 Pierre Bensusan 的歌幾乎全部使用這種調弦法，係近代 New Age Acoustic 吉他調弦的主流。

4. DADGBE（Dropped D 第六弦降一個全音變成 D 音符）
　　將標準調弦的吉他第六弦降一個全音變成 D 音符，最常用在 D 調及 G調。

5. D G D G B♭D（**Open Gm**，現代另類調弦法）

英國 Acoustic 吉他大師 John Renbourn 及美國現代 Acoustic 吉他手 Stefan Grossman 最常使用，六條弦一起彈就是 Gm 和弦，雖然吉他被調成 Gm 調，但是很多 B♭調的歌也採用 Open Gm 調弦法，（Gm 調是 B♭調的關係小調）以下為其主要和弦變化，相同的和弦有不同的按法，就會有不同的音響。

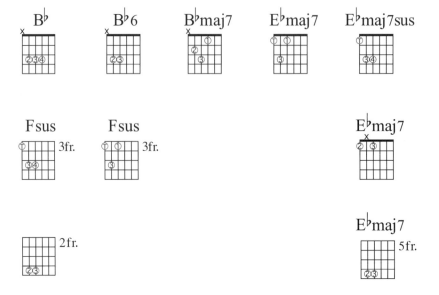

本書11首歌曲採用了六種不同的調弦法，L.J. 是如何決定每一首歌的調弦方法有詳盡的介紹，事實上有下列準則可供參考：

編曲與創作不同，創作可以天馬行空，編曲則會受原曲影響，我們設下的條件如下：

1. 調子與原曲相同。

2. 速度相同。

3. 結構相同。

4. 和弦必須加強，以補償一把吉他演奏之不足。

5. 間奏部份除非樂器屬性相差太遠，得以調整外，必須考慮原曲原貌。

6. 一把 **Acoustic** 吉他獨奏。

7. 主旋律必須完整呈現。

8. 必須包含各種吉他演奏技巧，例如：**Slide**、**Hammer-on**、
 Pull-off、泛音、人工泛音、**Slap**、**Groove** 等，難易度平均分佈
 在歌曲進行當中。

9. 使用開放式調弦法。

零缺點

/ arranged by Laurence Juber

●Capo:2 ♩=108
●Tune: DADGAD

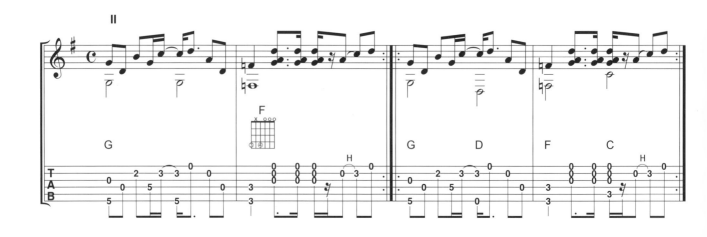

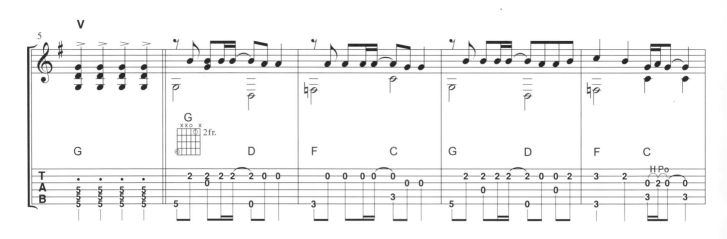

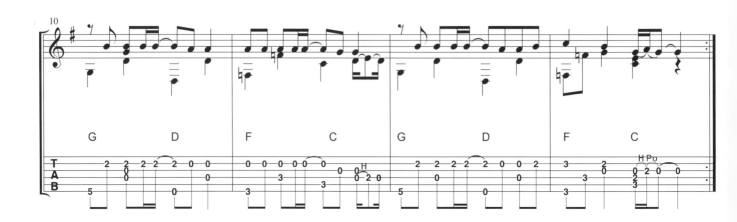

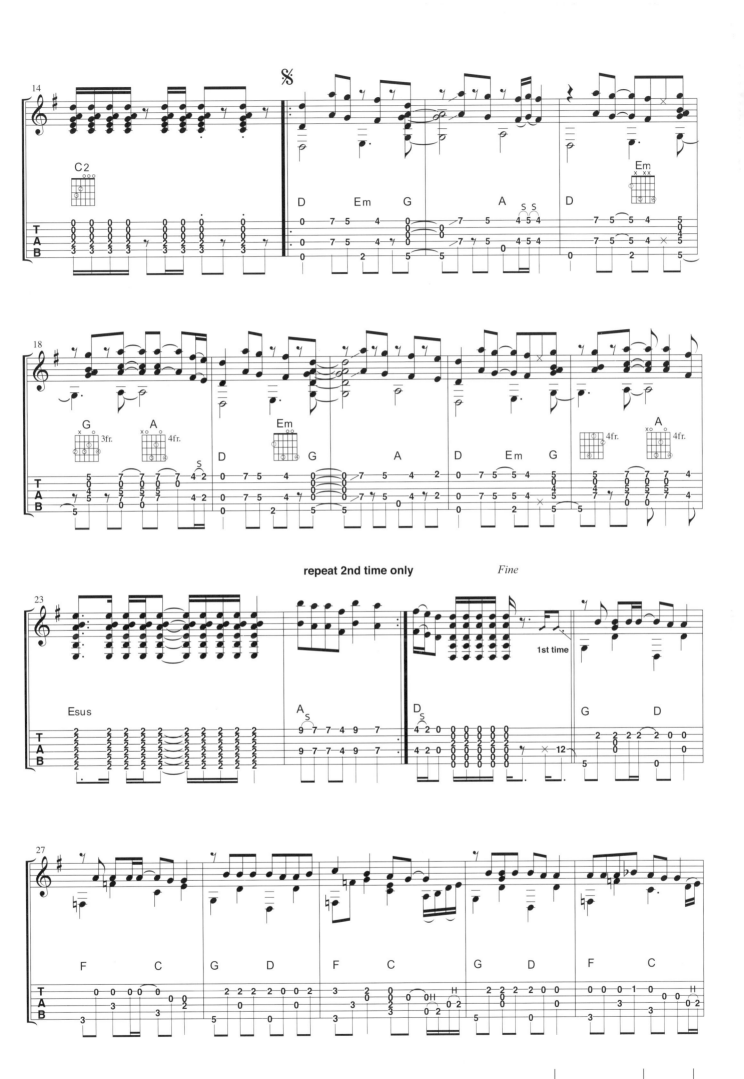

repeat 2nd time only

Fine

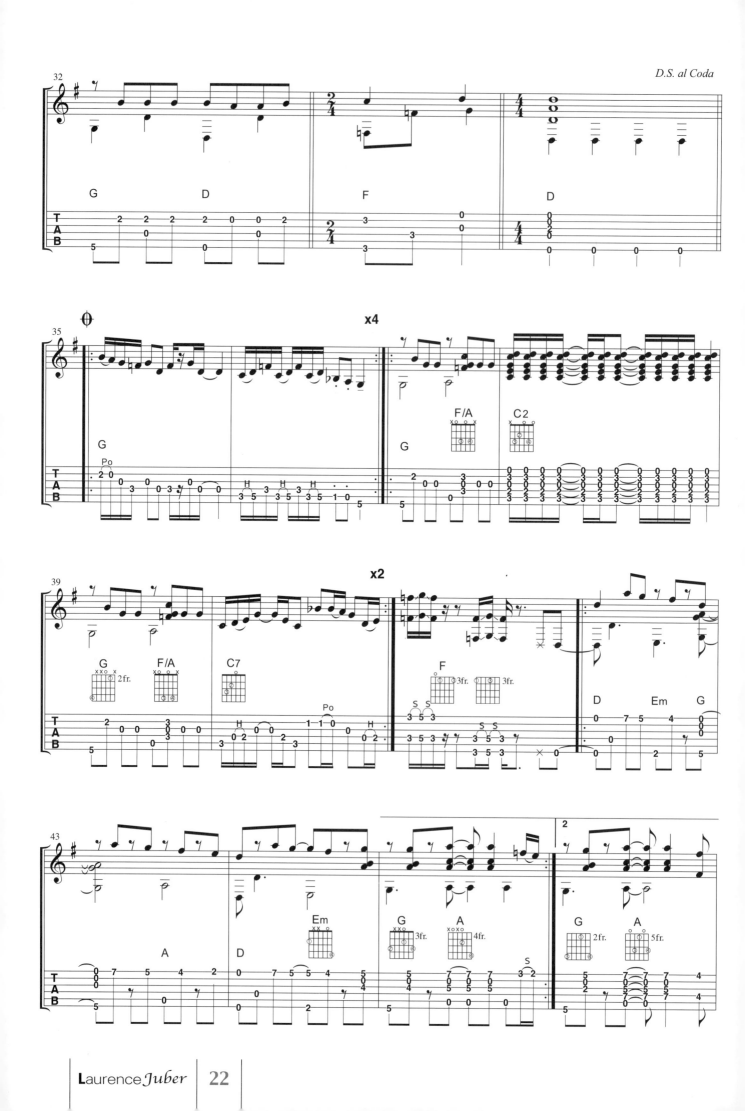

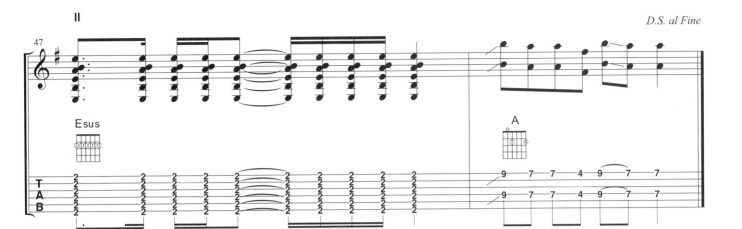

sp: What's music publishing(Taiwan) Co., Ltd.

有多少愛可以重來

/arranged by Laurence Juber

♩=114
●Tune: D A D G A D

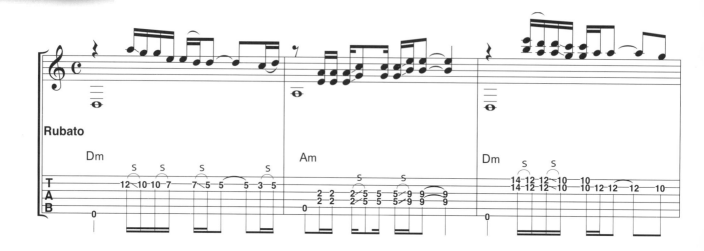

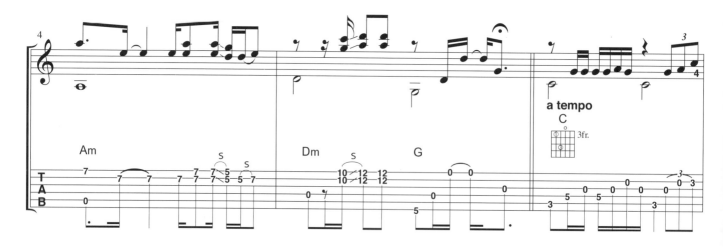

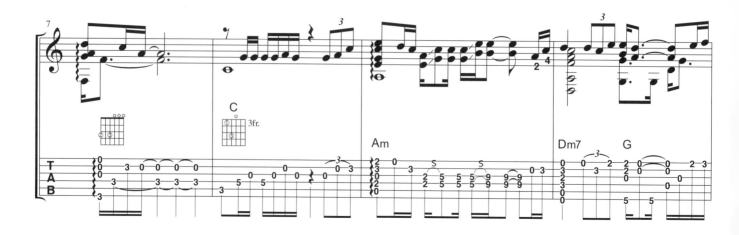

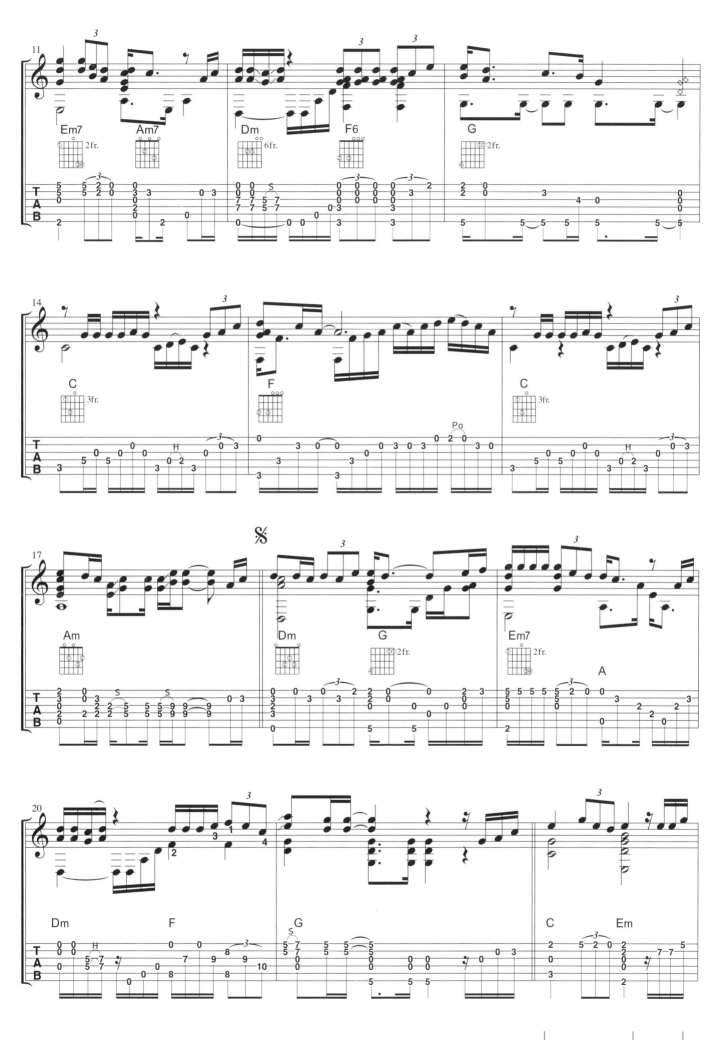

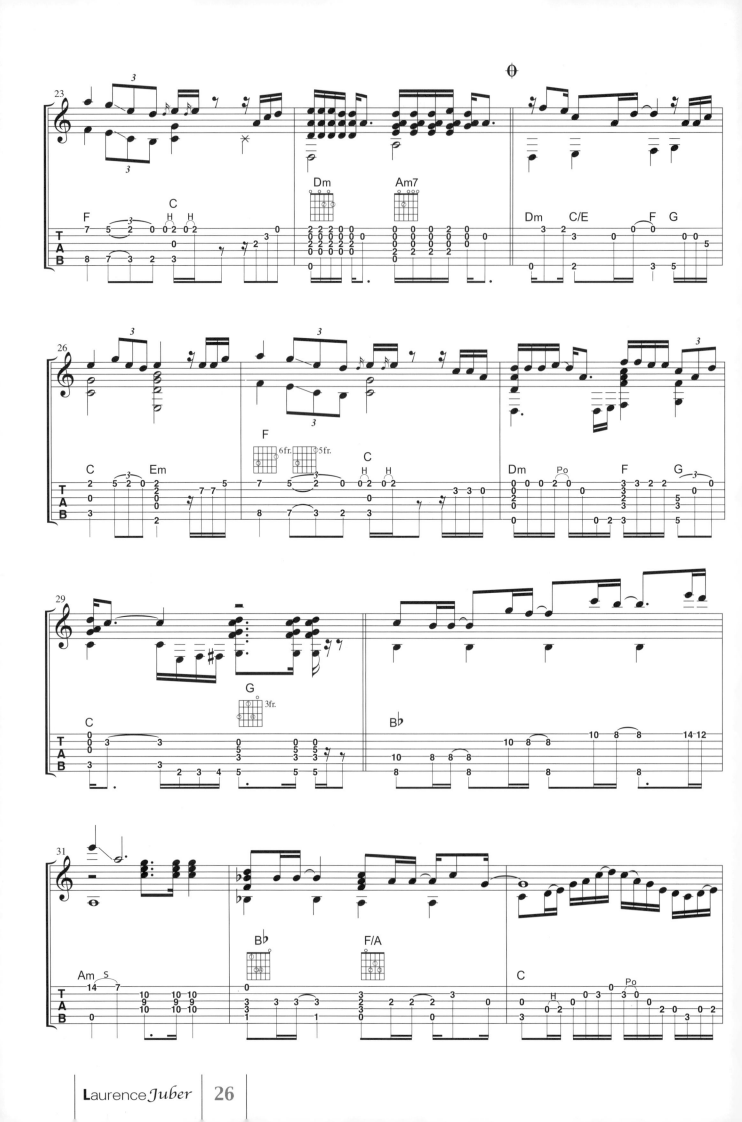

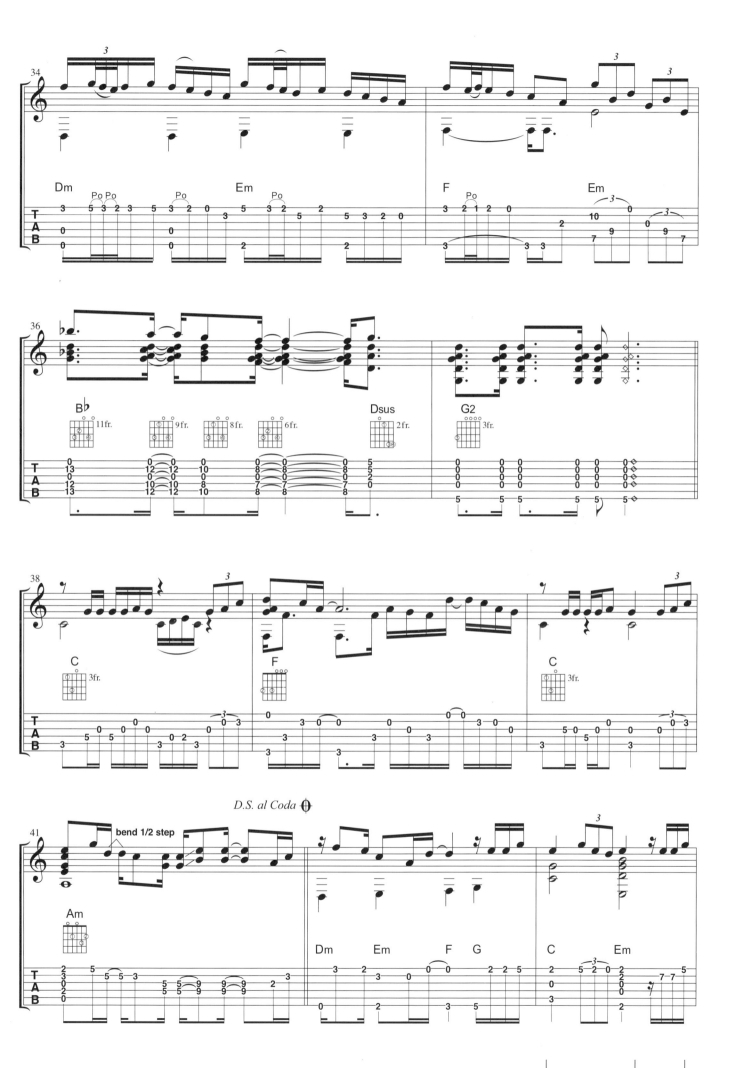

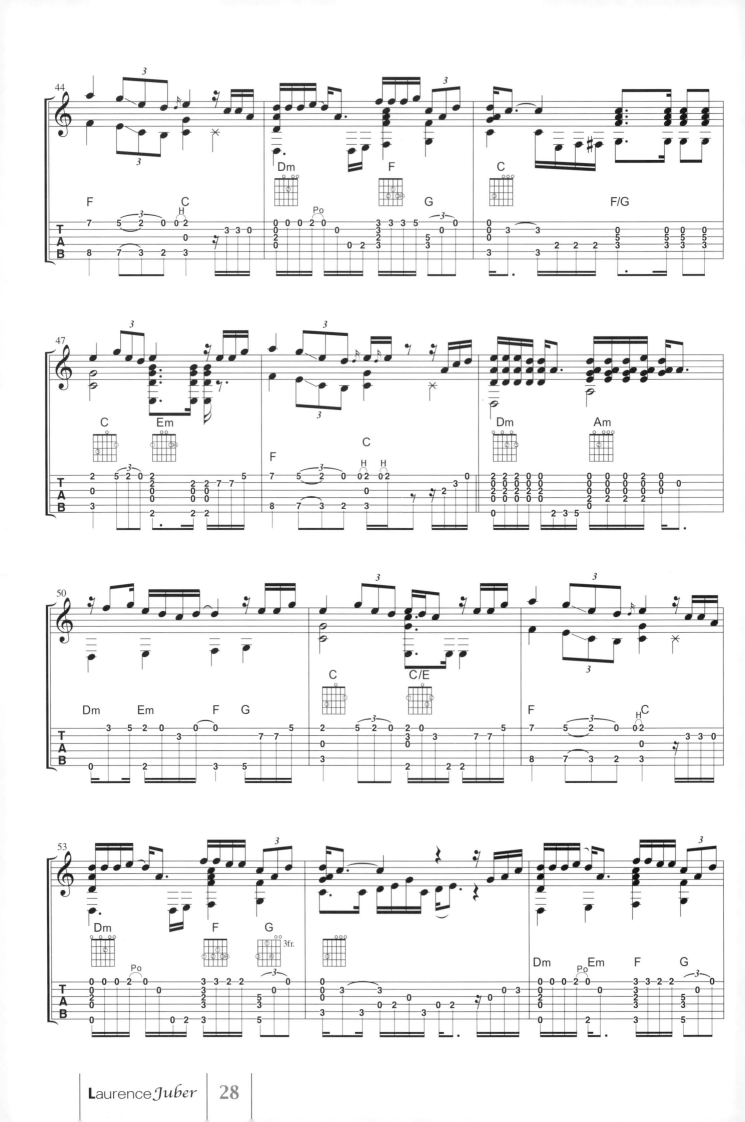

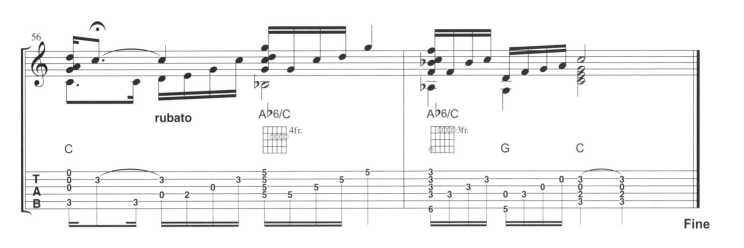

獨一無二

arranged by Laurence Juber

♩ = 71

●Tune: **D G D G B♭ D**

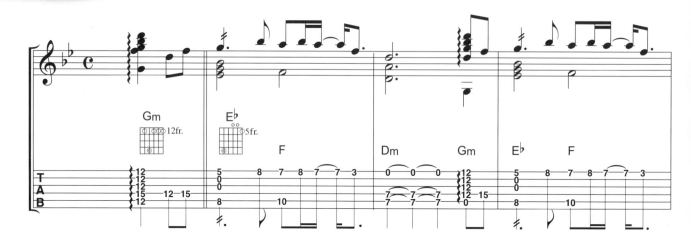

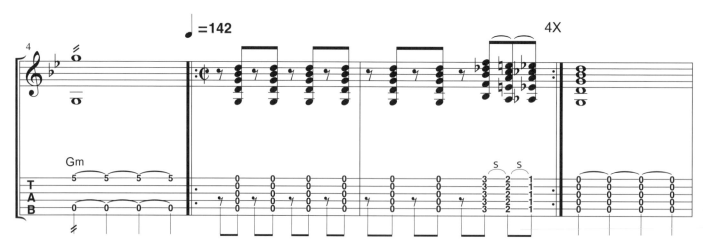

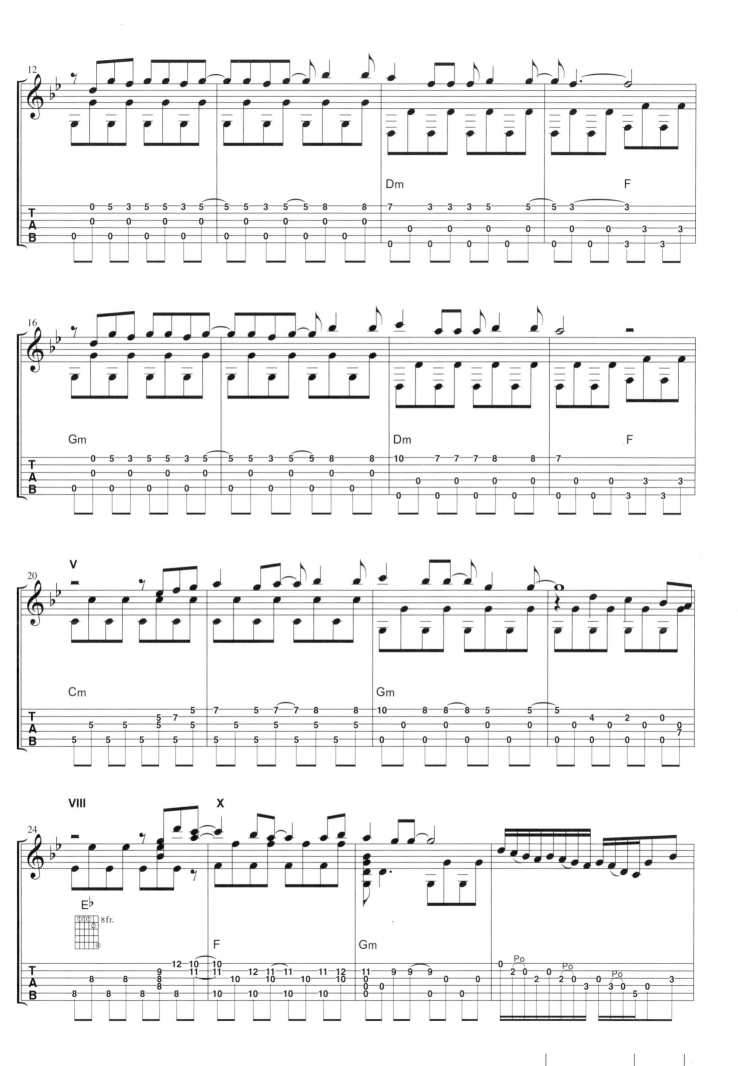

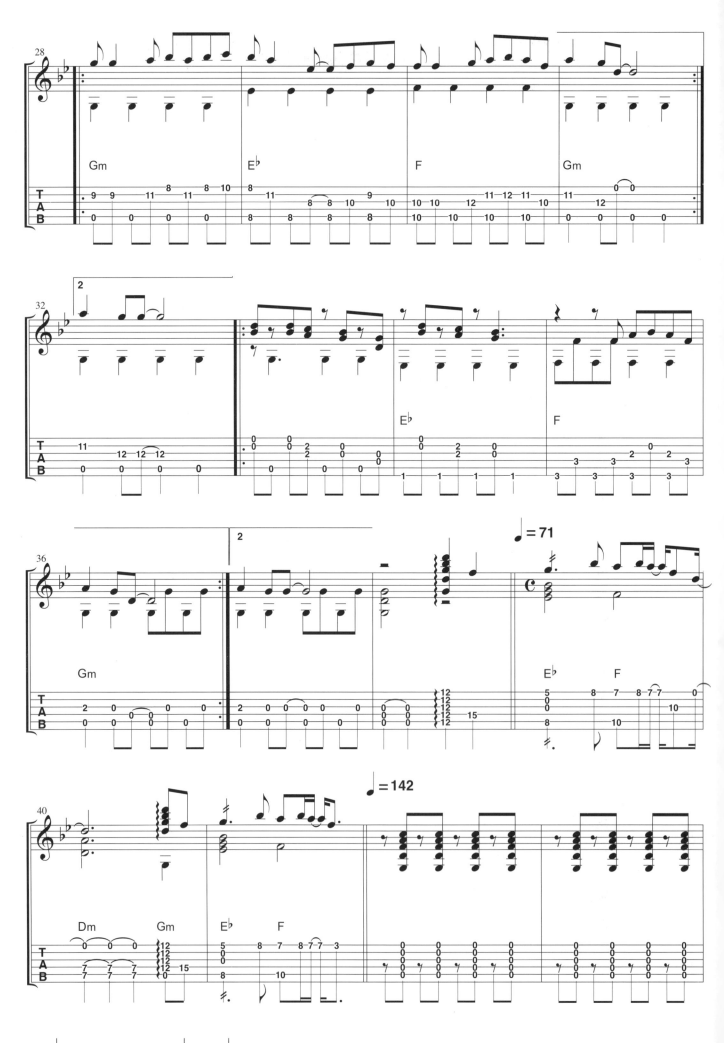

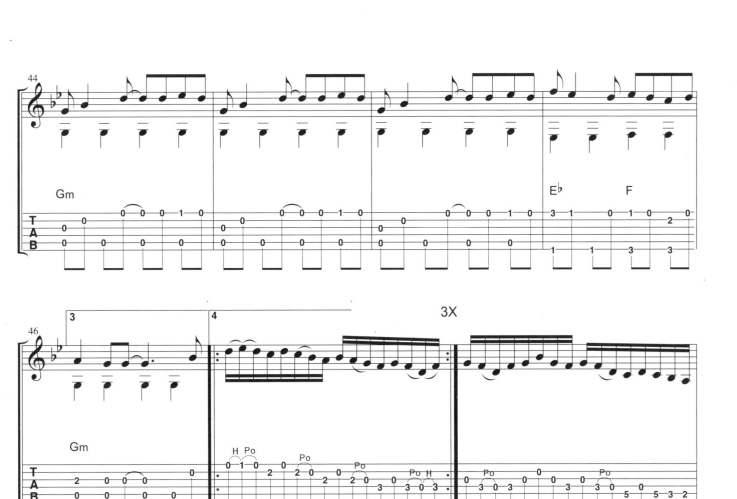

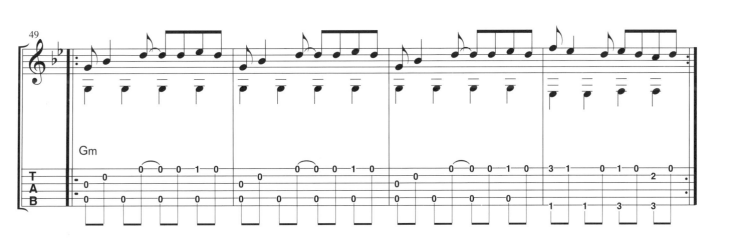

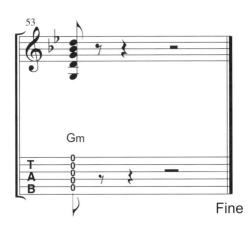

Fine

愛情限時批

/arranged by Laurence Juber

sp：Rock music publishing(Taiwan) Co., Ltd.

♩ = 117
● Tune: D A D G A D

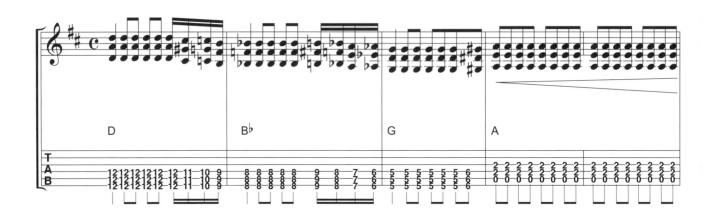

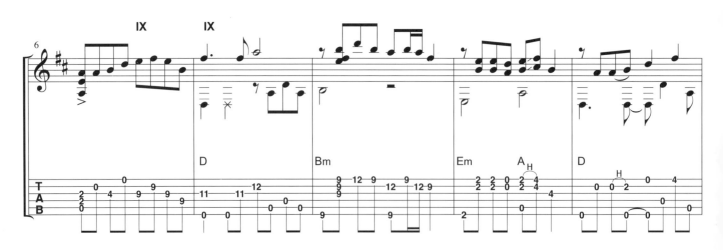

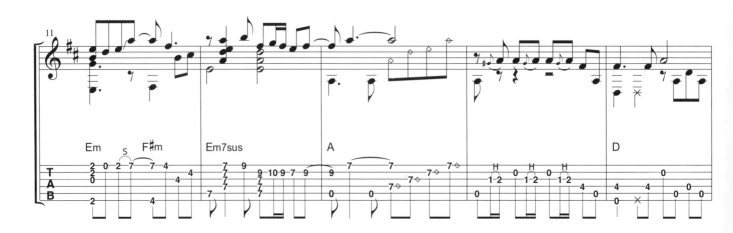

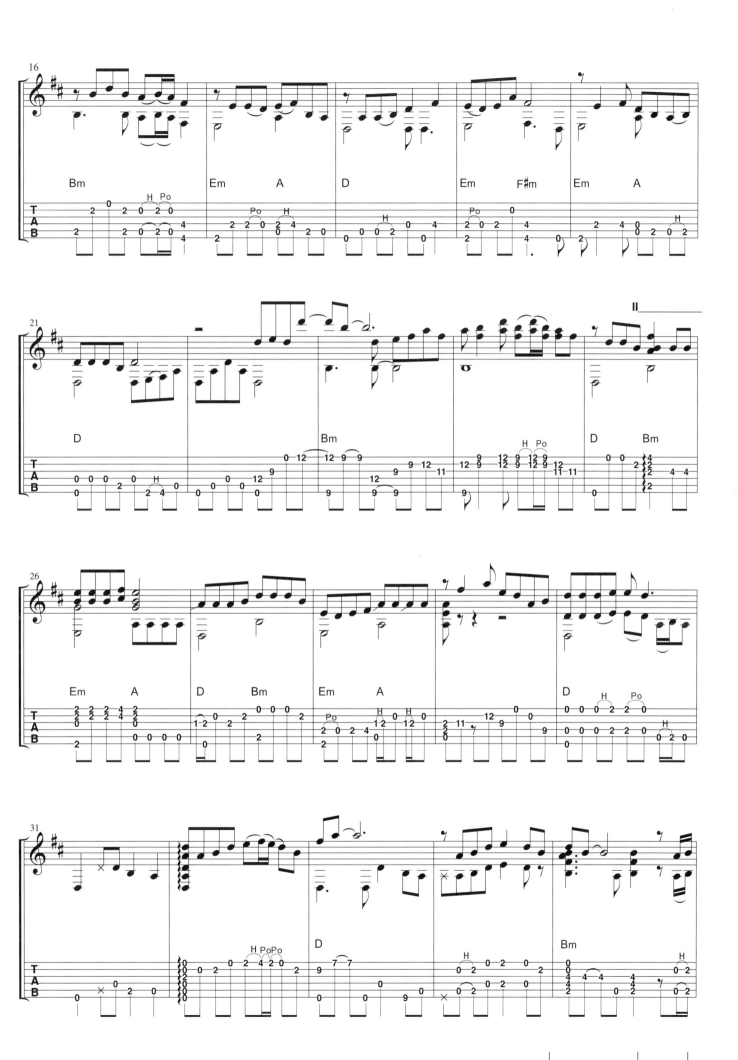

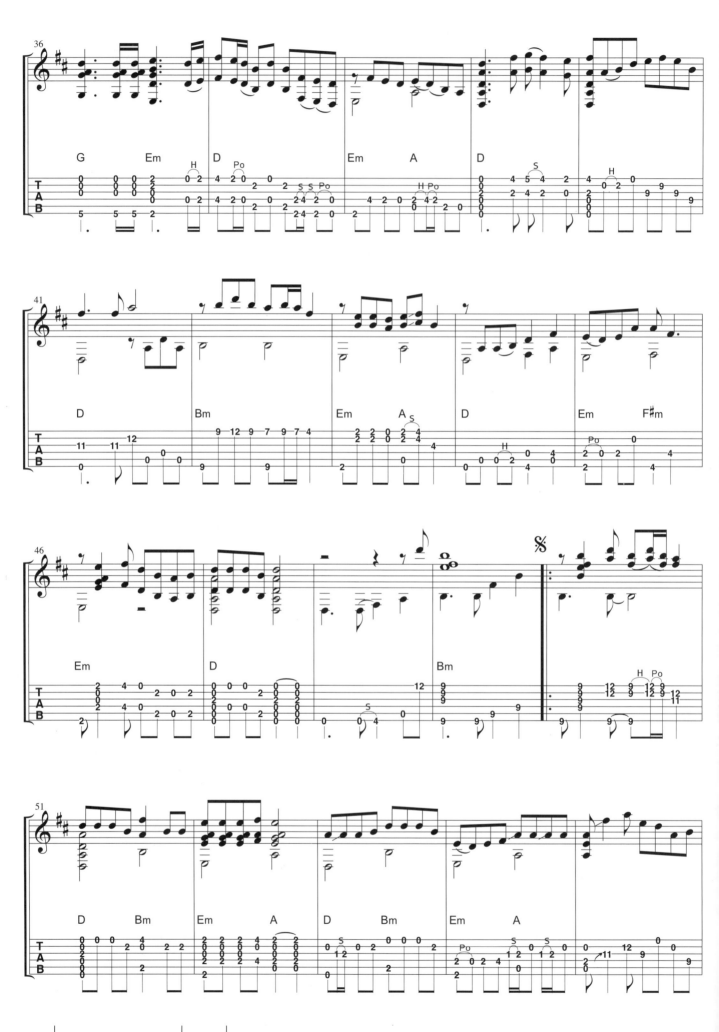

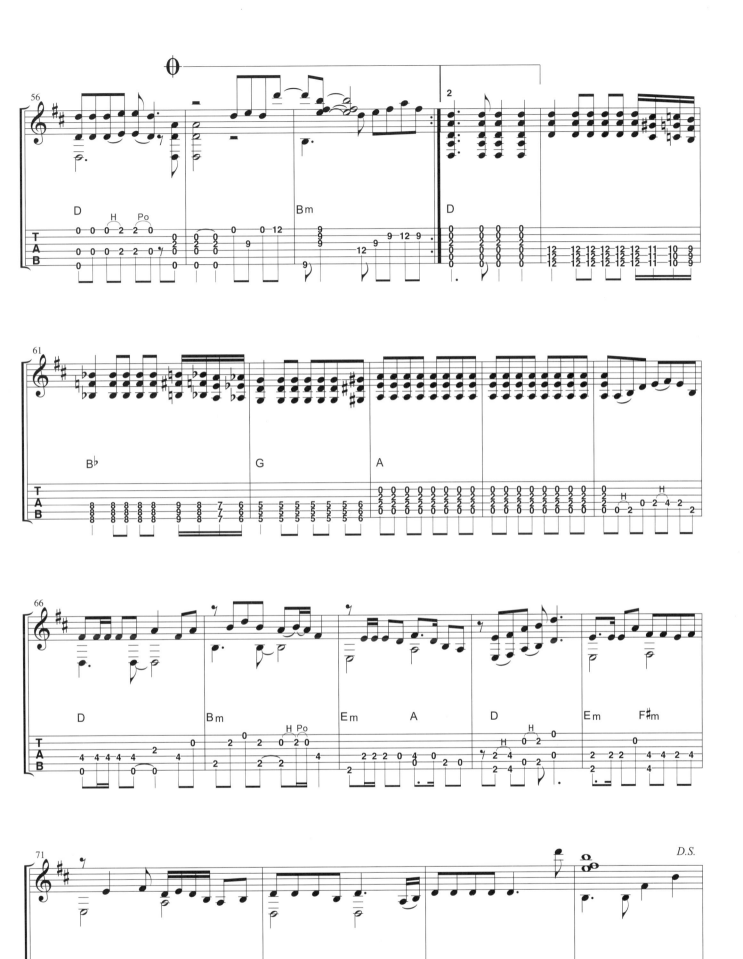

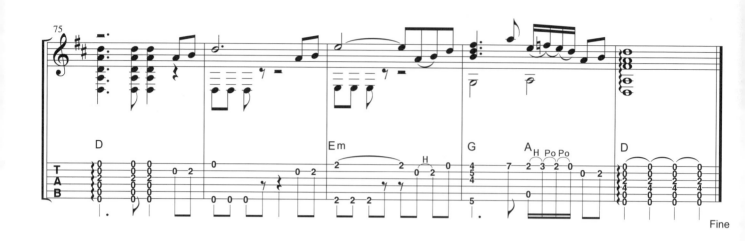

心太軟

/arranged by Laurence Juber

♩=94

● Tune: D A D G A D

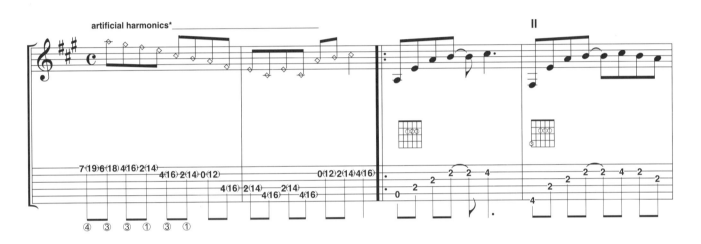

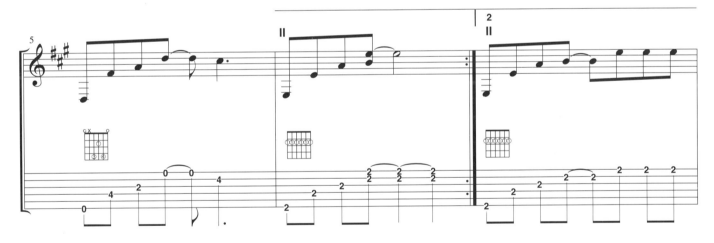

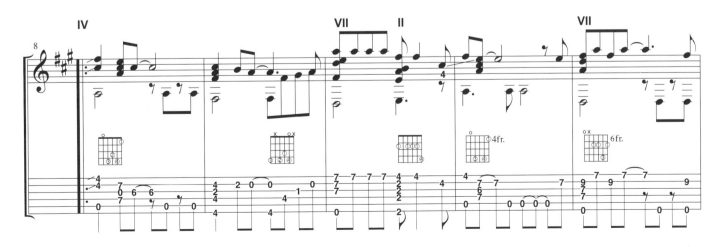

sp：Rock music publishing(Taiwan) Co., Ltd.

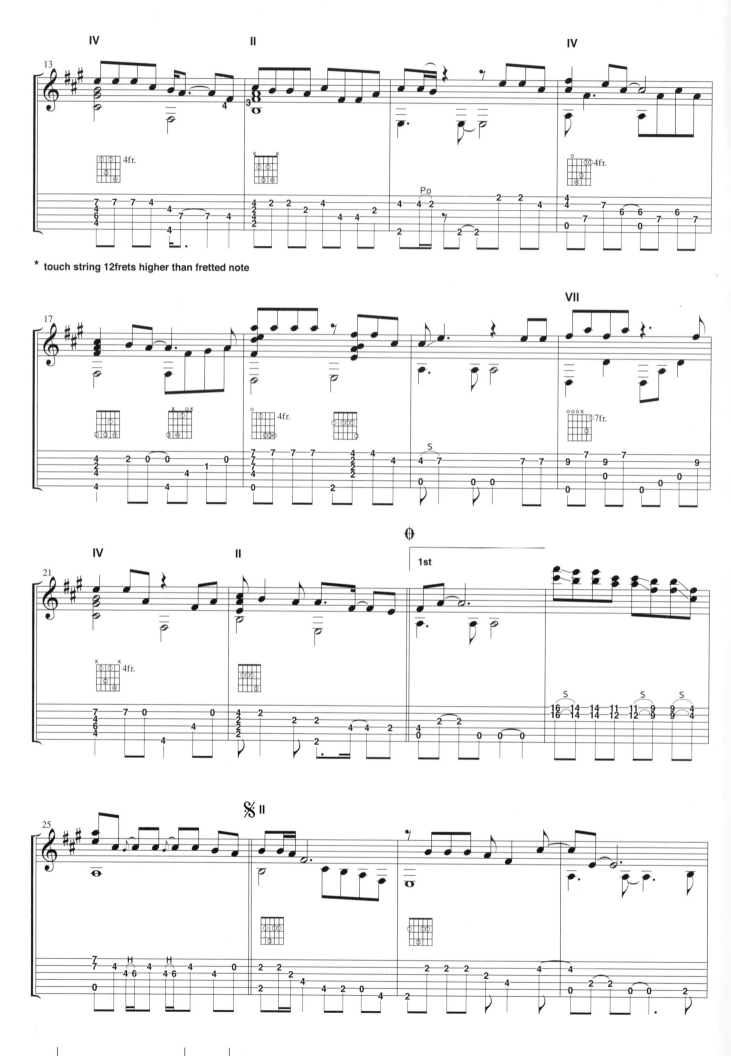

* touch string 12frets higher than fretted note

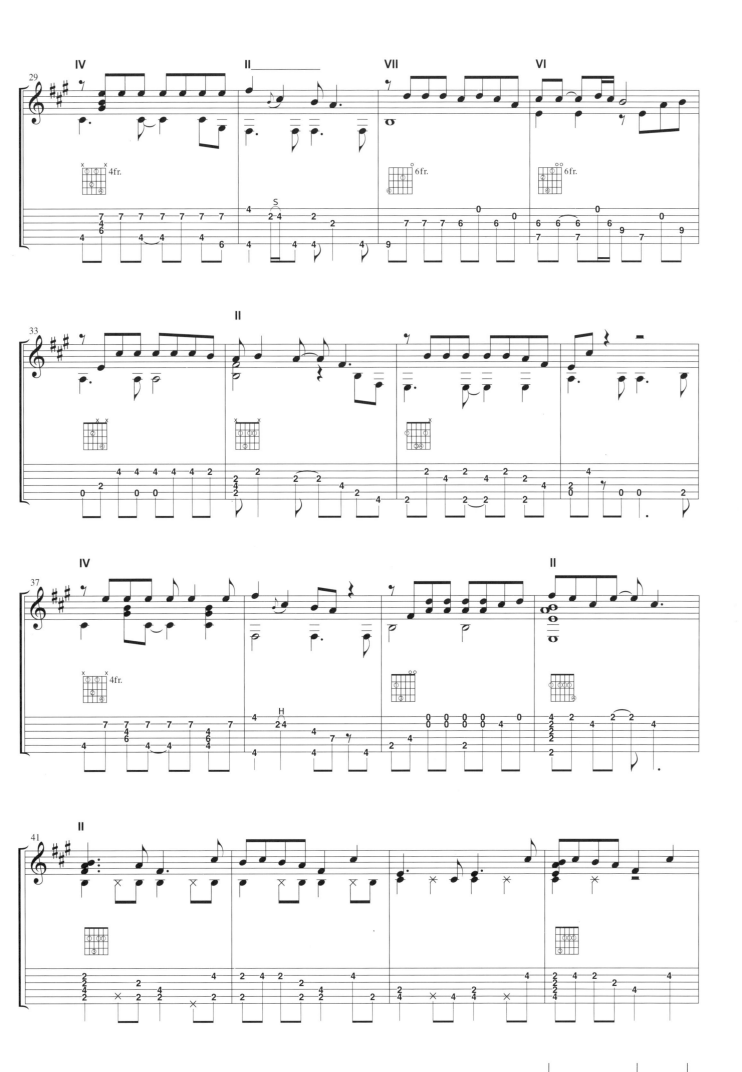

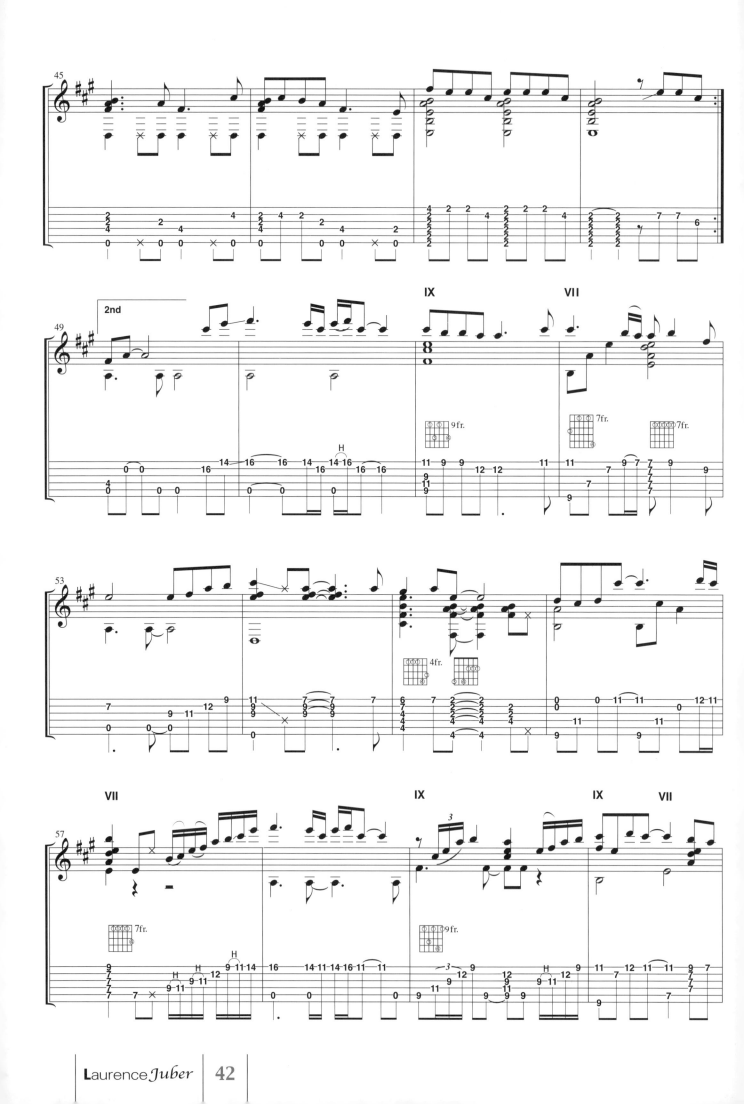

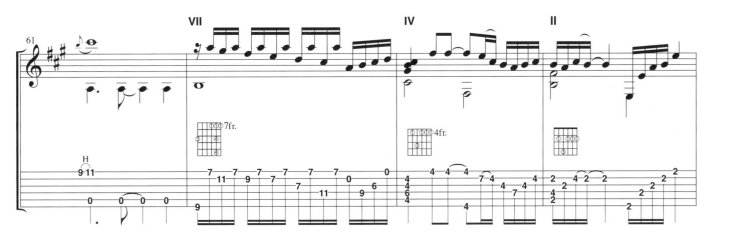

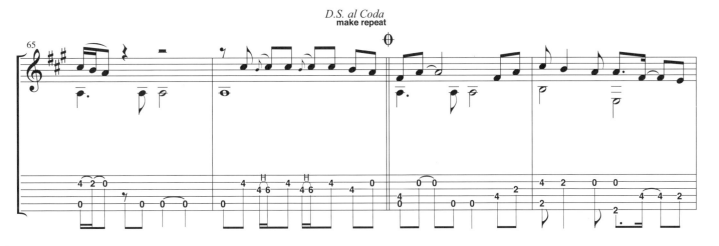

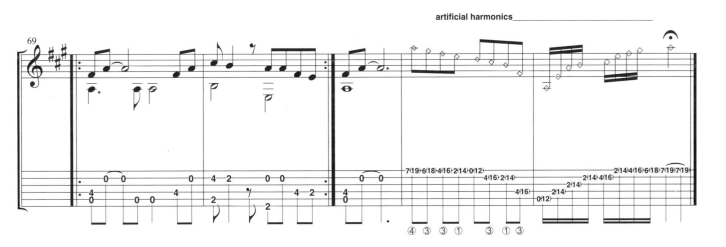

情非得已

/arranged by Laurence Juber

♩ = 110

●Tune: **Standard Drop D**

op.：Decca music publishing Taiwan Ltd./Touch Music publishing(M) S...
sp.：Universal Ms Publ Ltd Taiwan

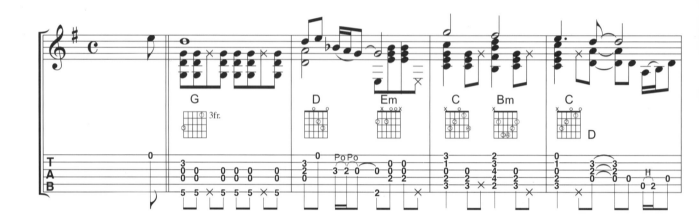

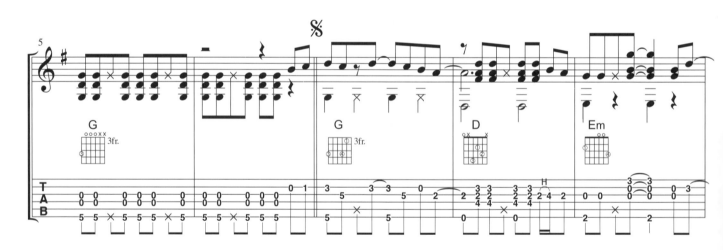

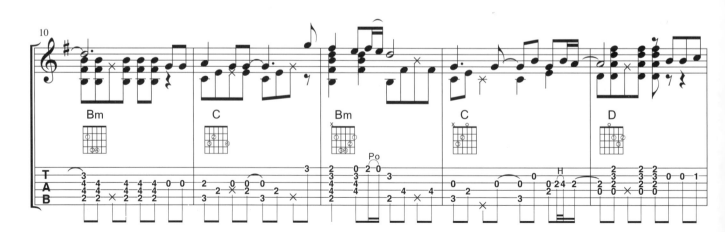

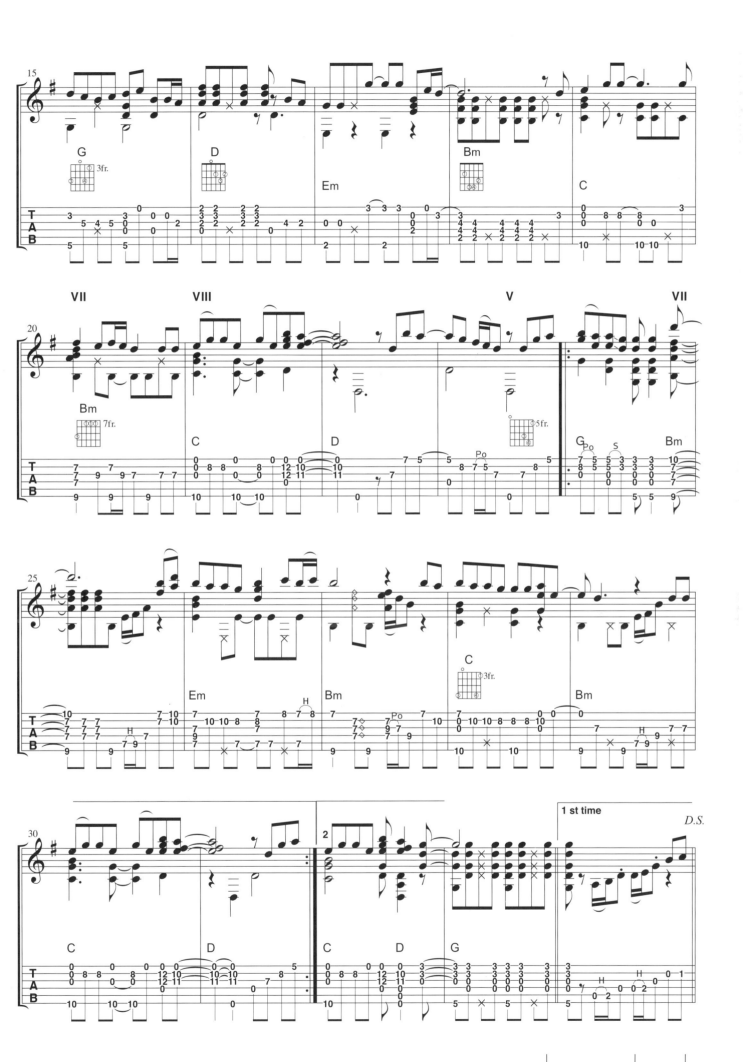

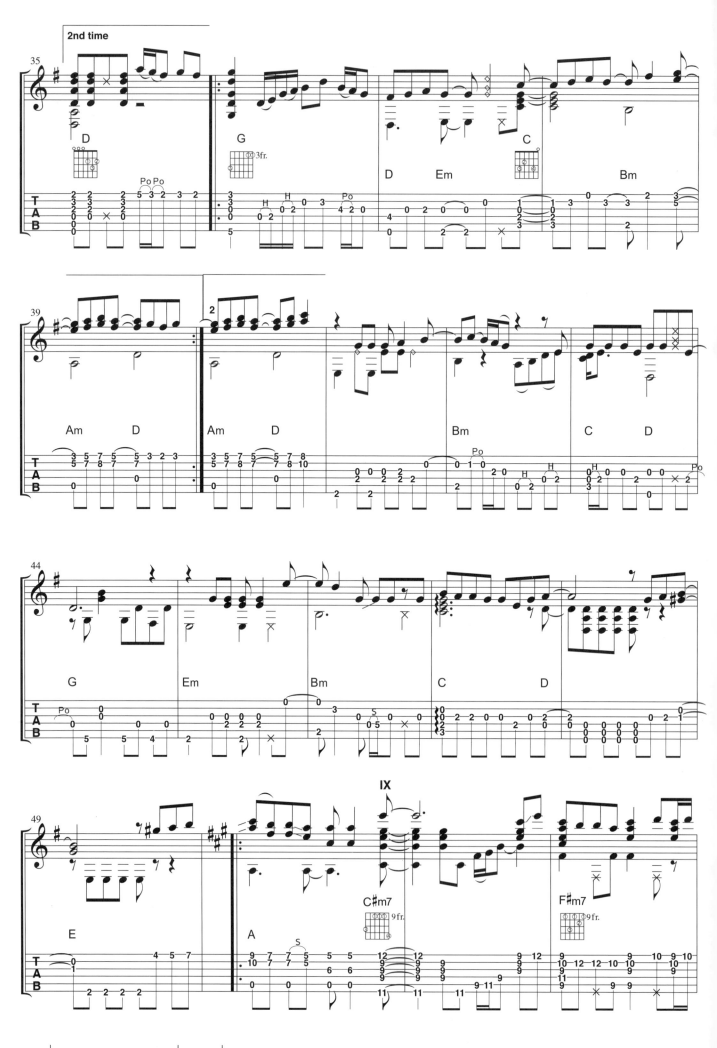

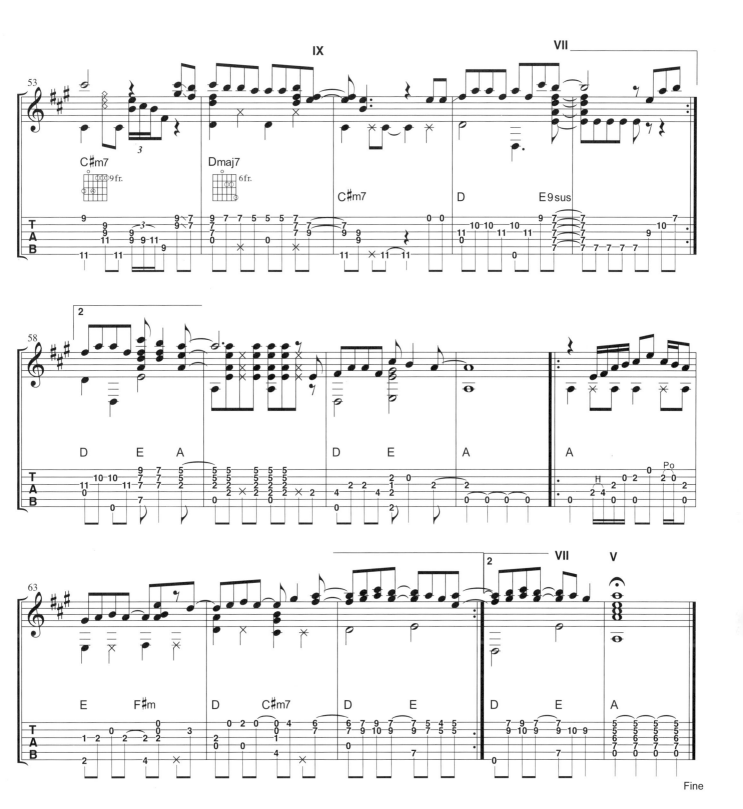

最熟悉的陌生人

/arranged by *Laurence Juber*

♩ = 124

●Tune: **Standard Drop D**

sp : EMI music publishing(S.E.Asia)Ltd., Taiwan Branch

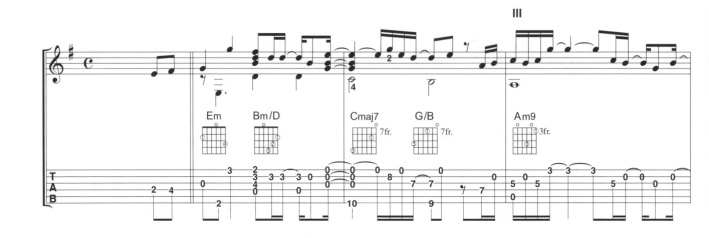

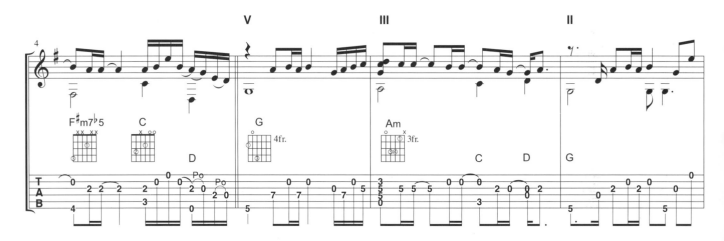

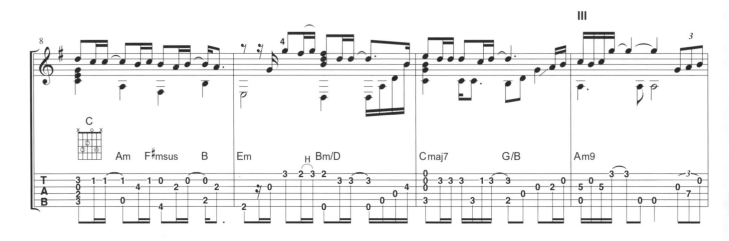

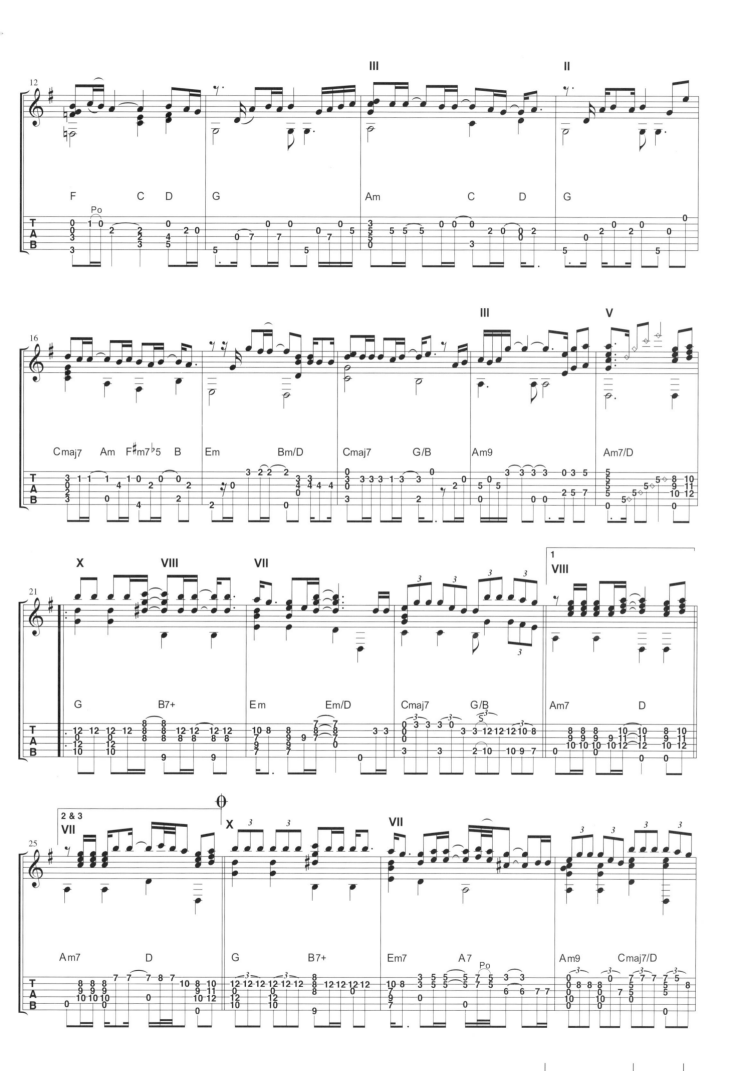

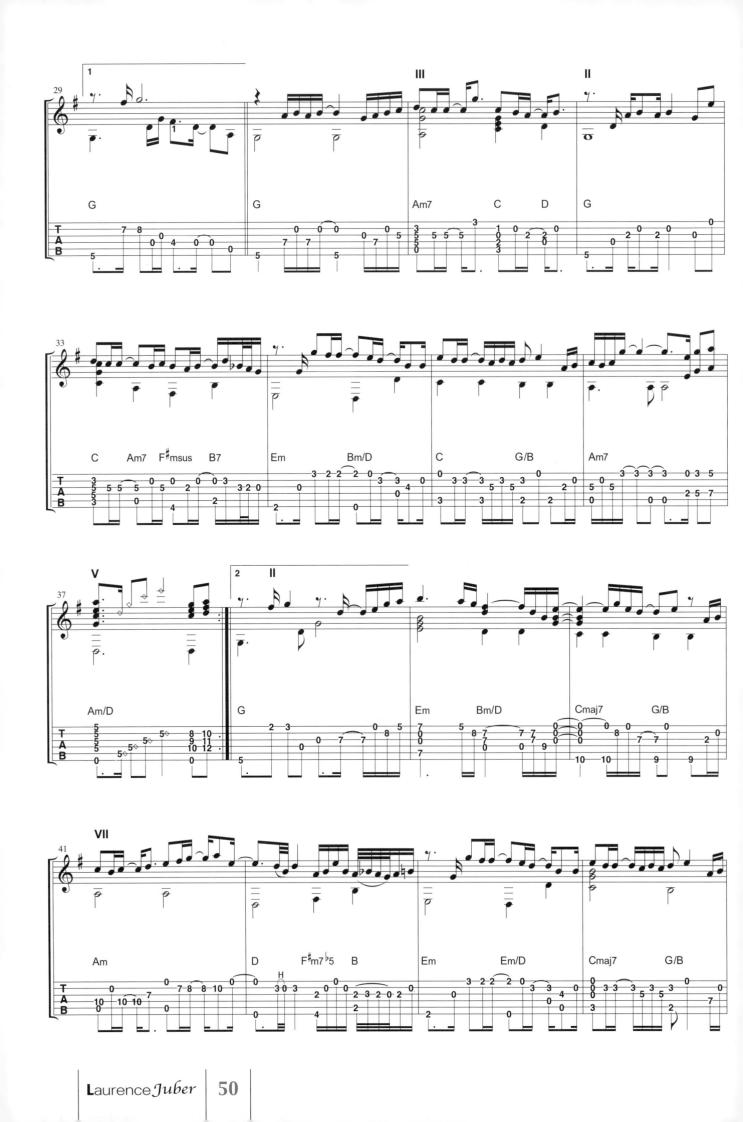

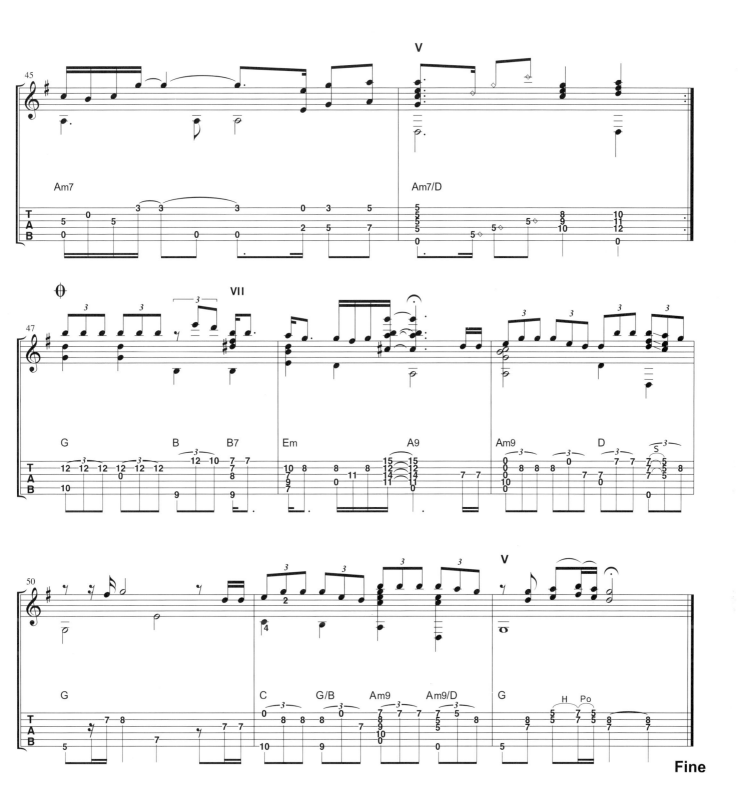

Fine

簡單愛

/arranged by Laurence Juber

♩ = 98
● Tune: **C G D G A D**

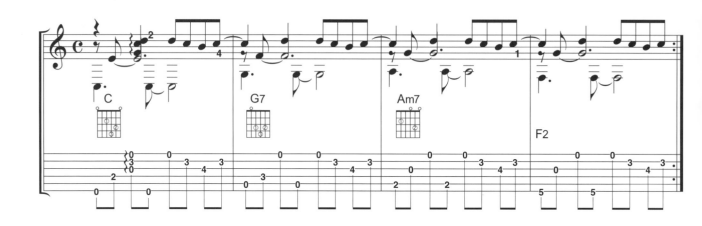

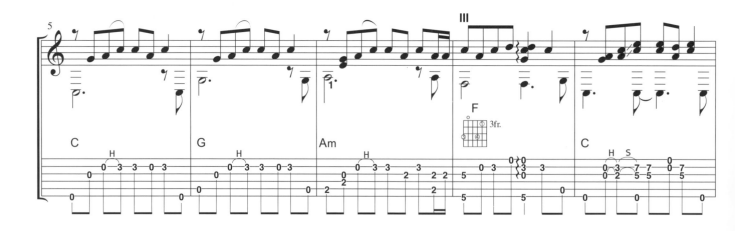

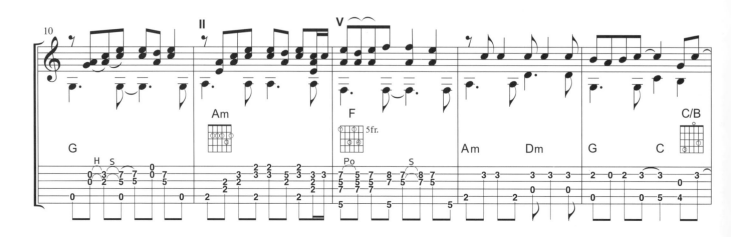

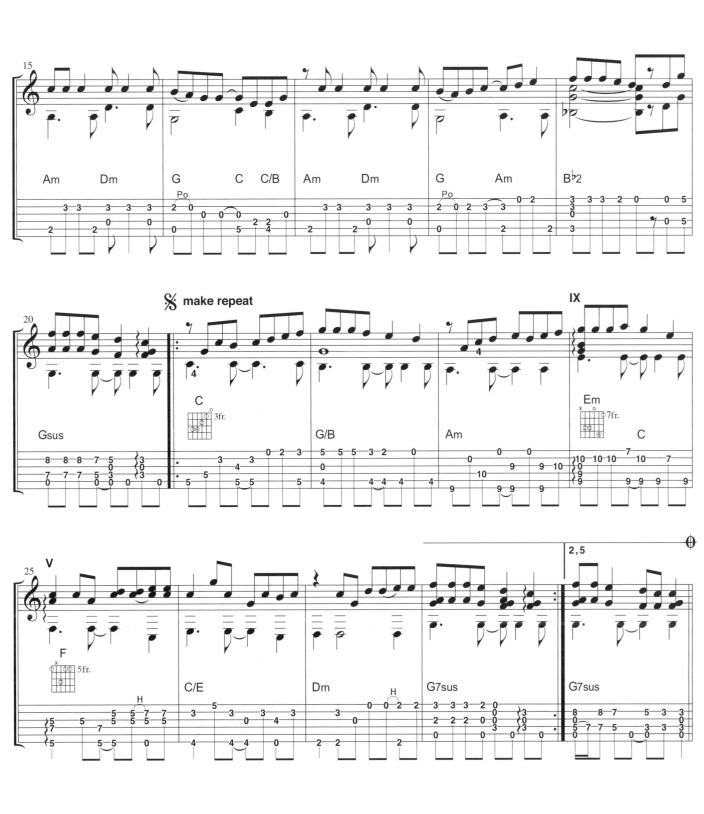

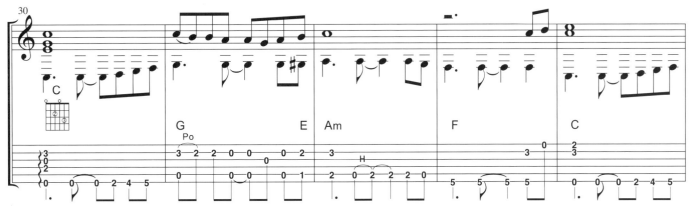

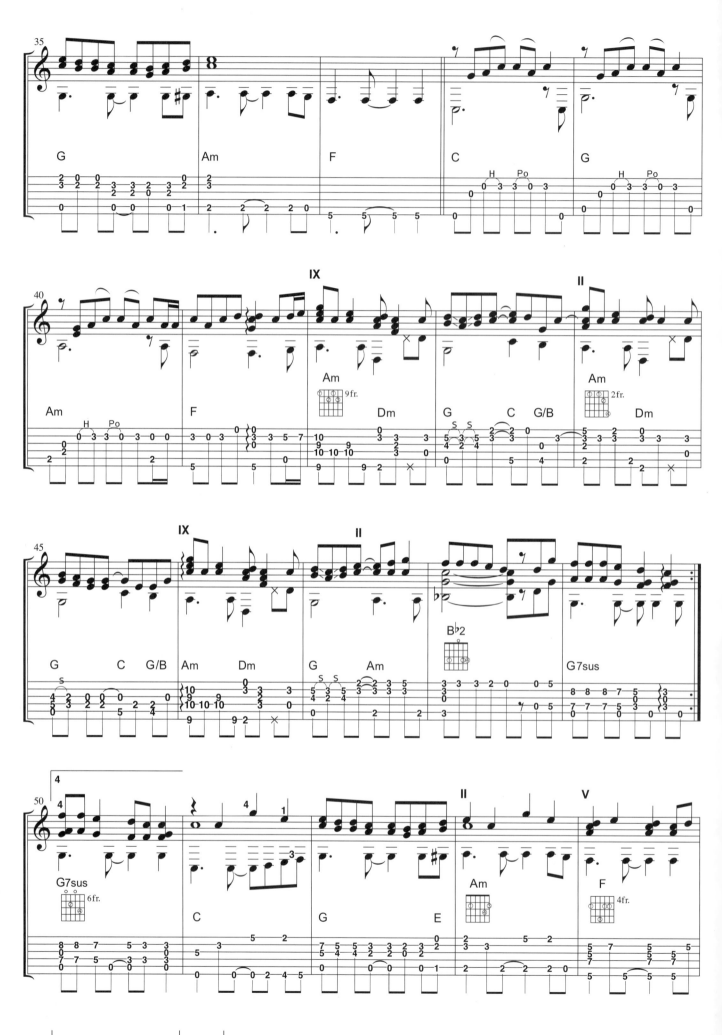

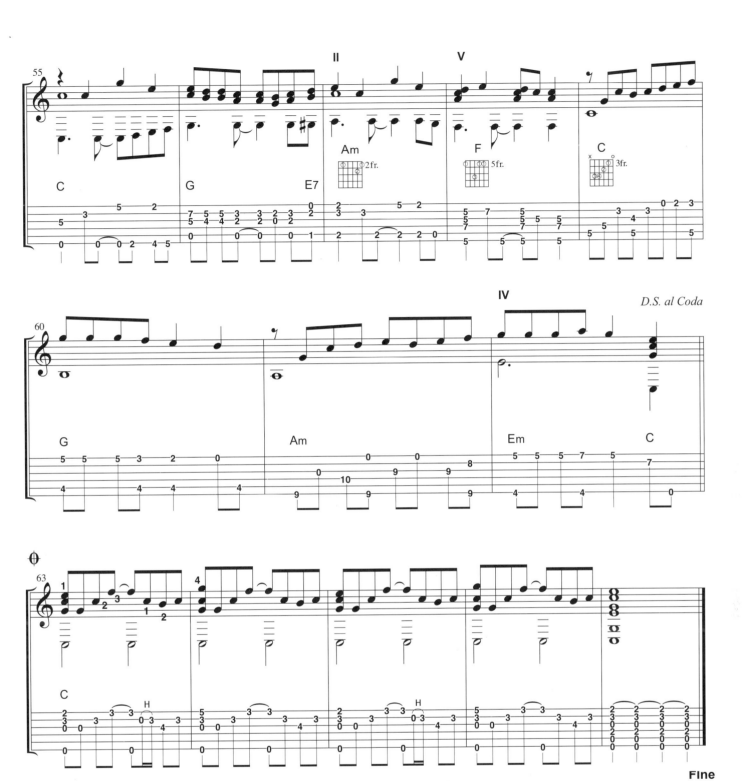

解　脫

/arranged by Laurence Juber

♩=92

●Tune:　Standard 1/2 Step Down

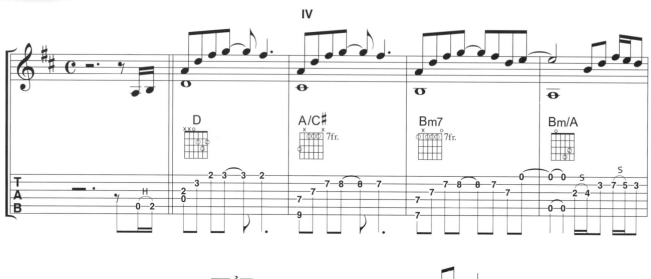

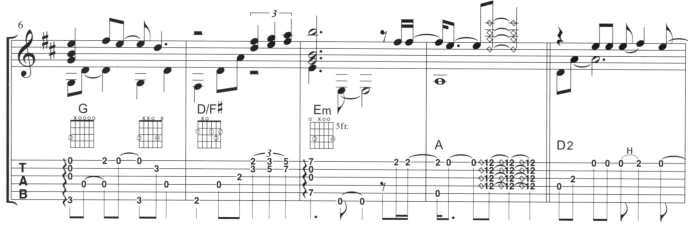

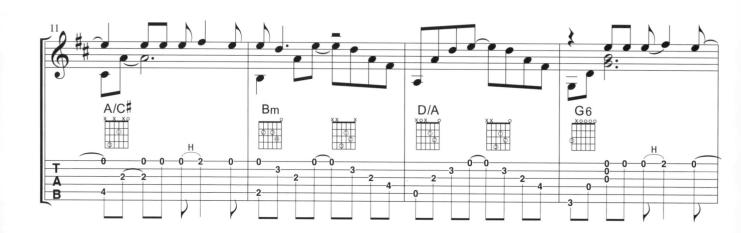

op .Forward music publishing co.,Ltd.

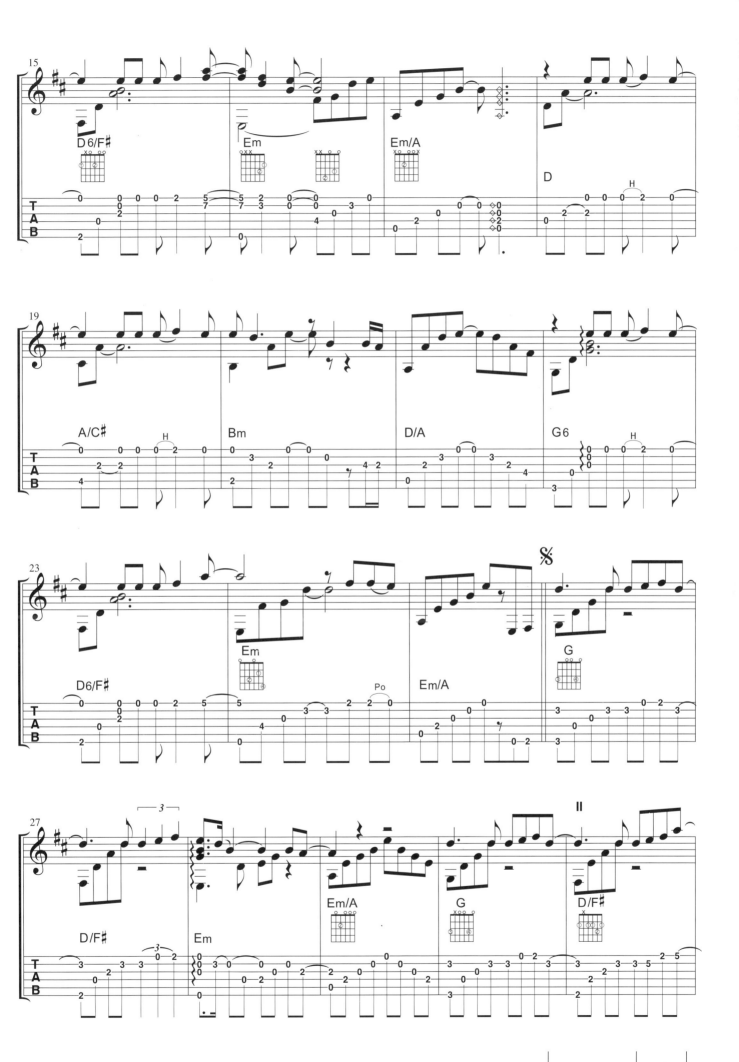

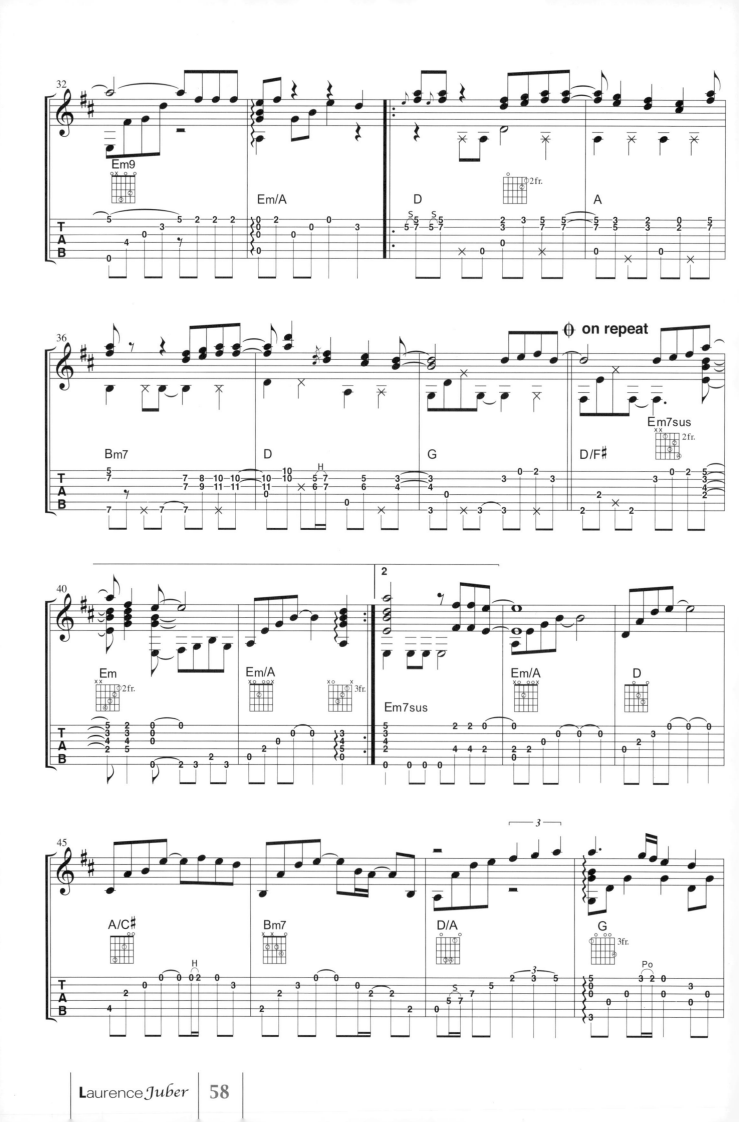

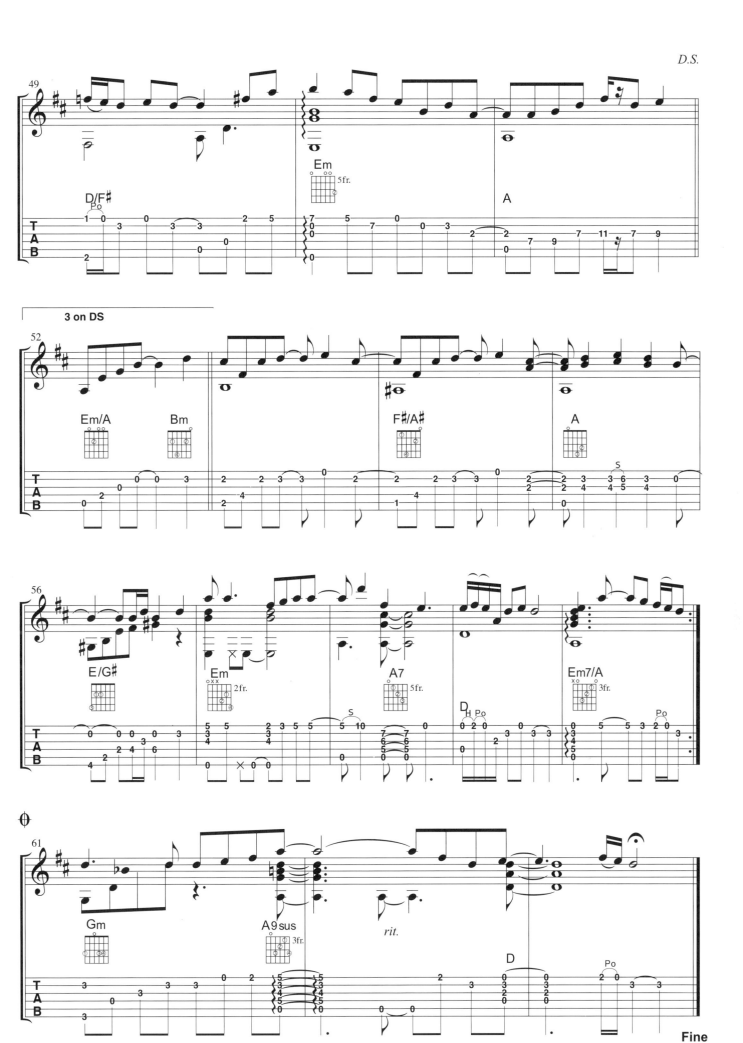

愛的初體驗

/arranged by Laurence Juber

sp.: Rock music publishing(Taiwan) Co., Ltd

♩=120
● Tune: C G D G A D

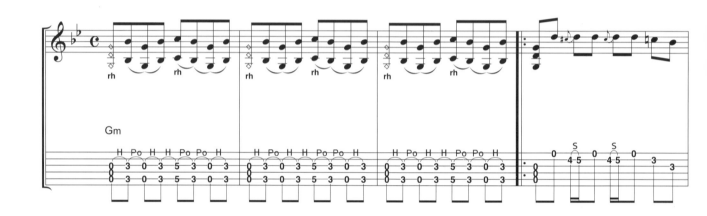

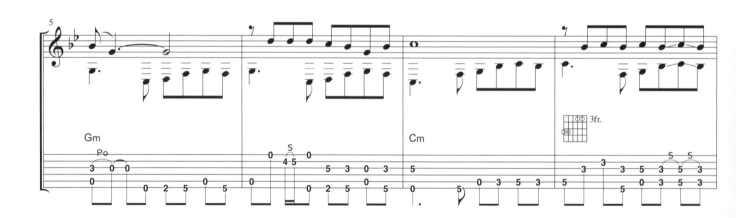

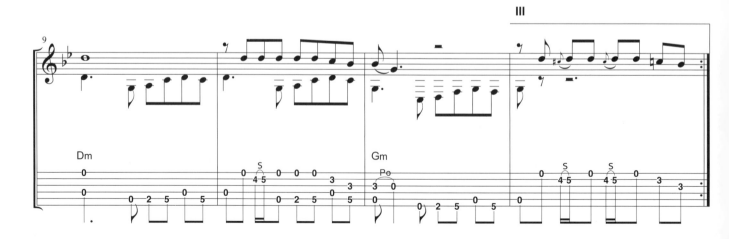

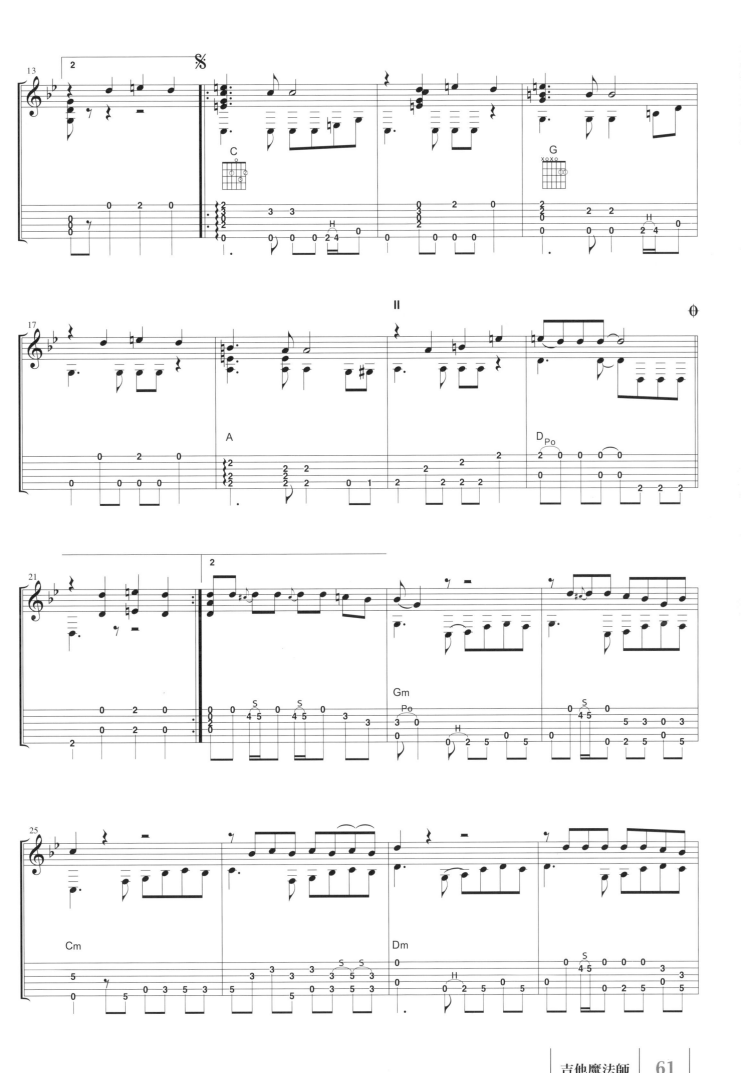

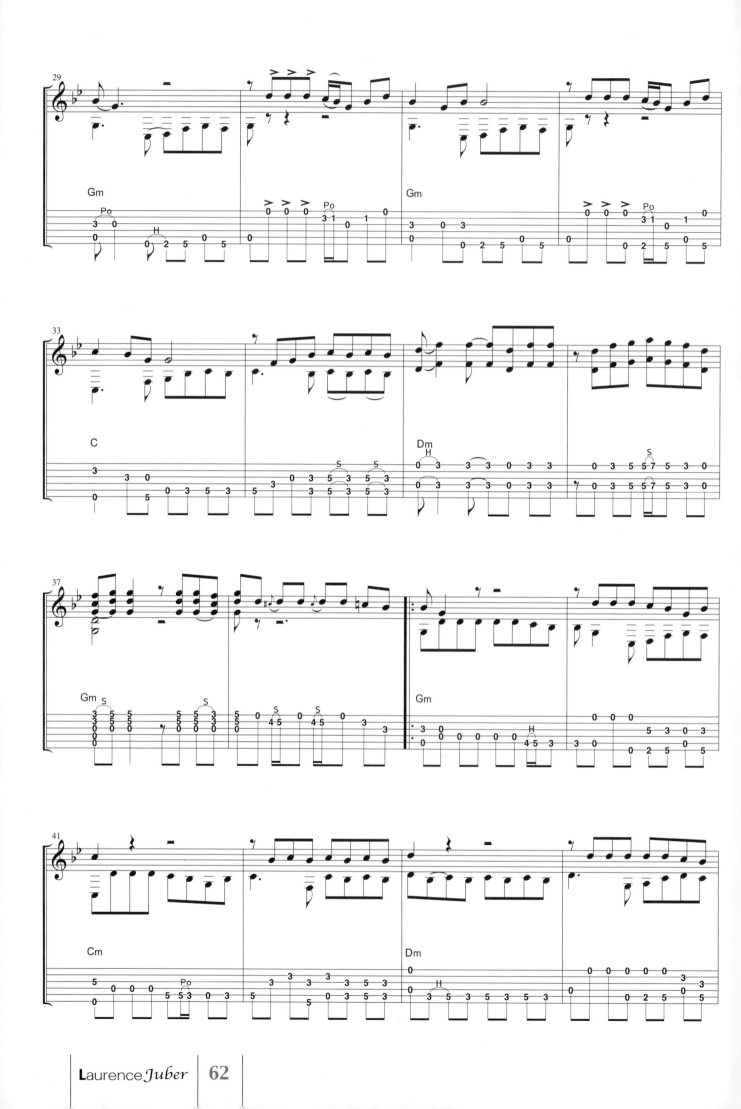

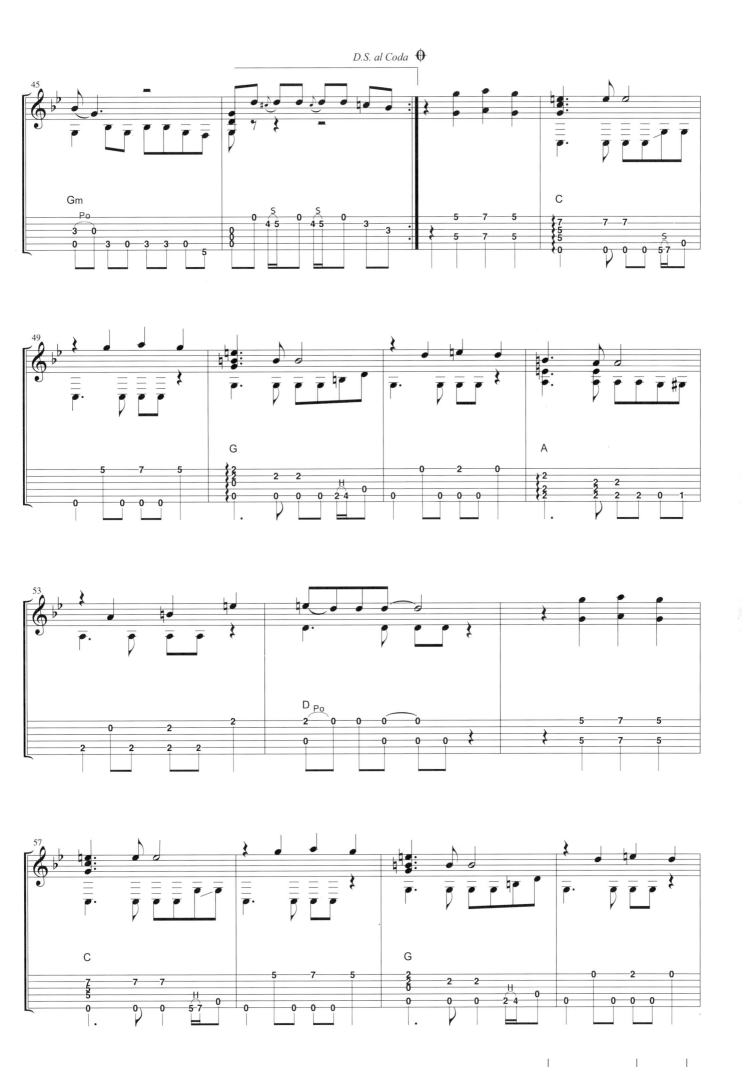

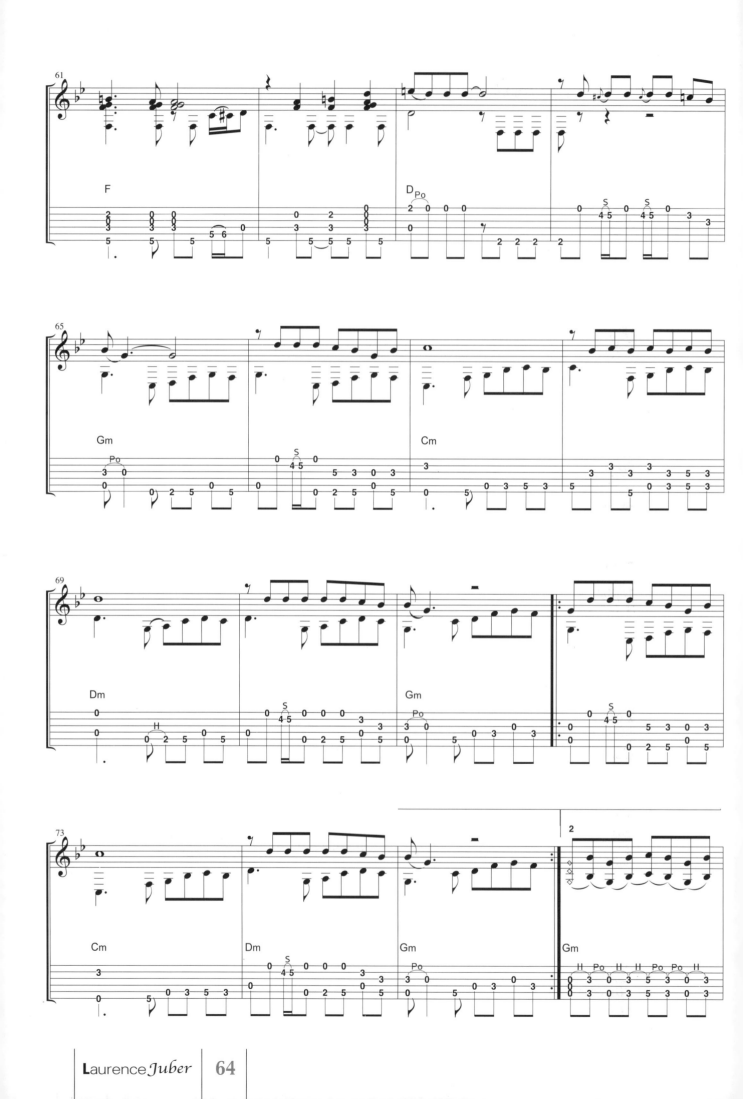

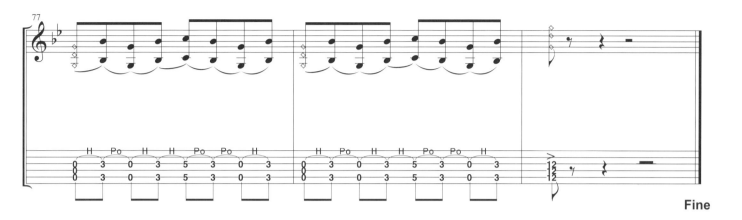

Fine

普通朋友

arranged by Laurence Juber

♩ = 92

●Tune: **Standard**

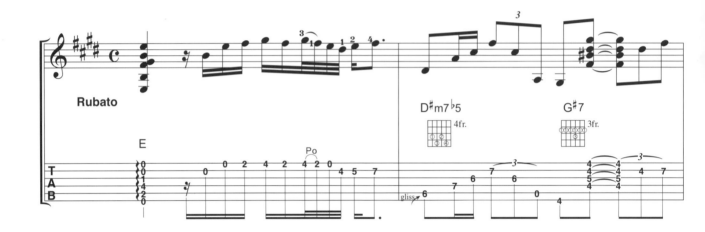

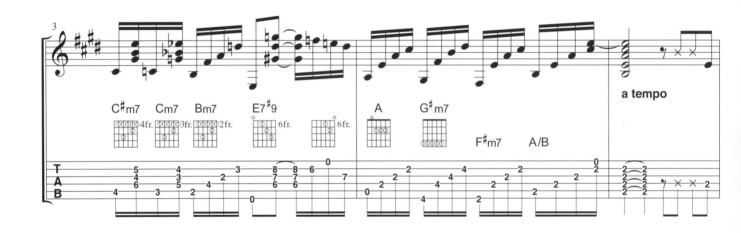

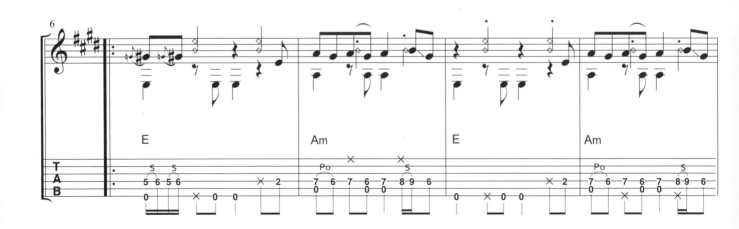

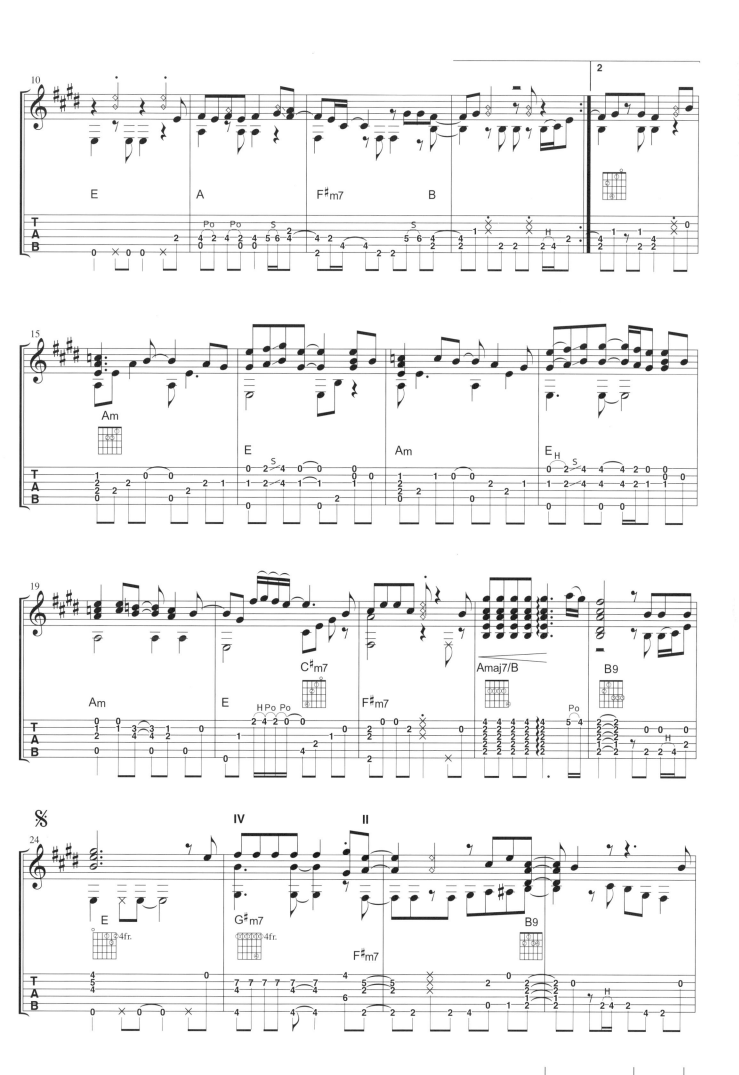

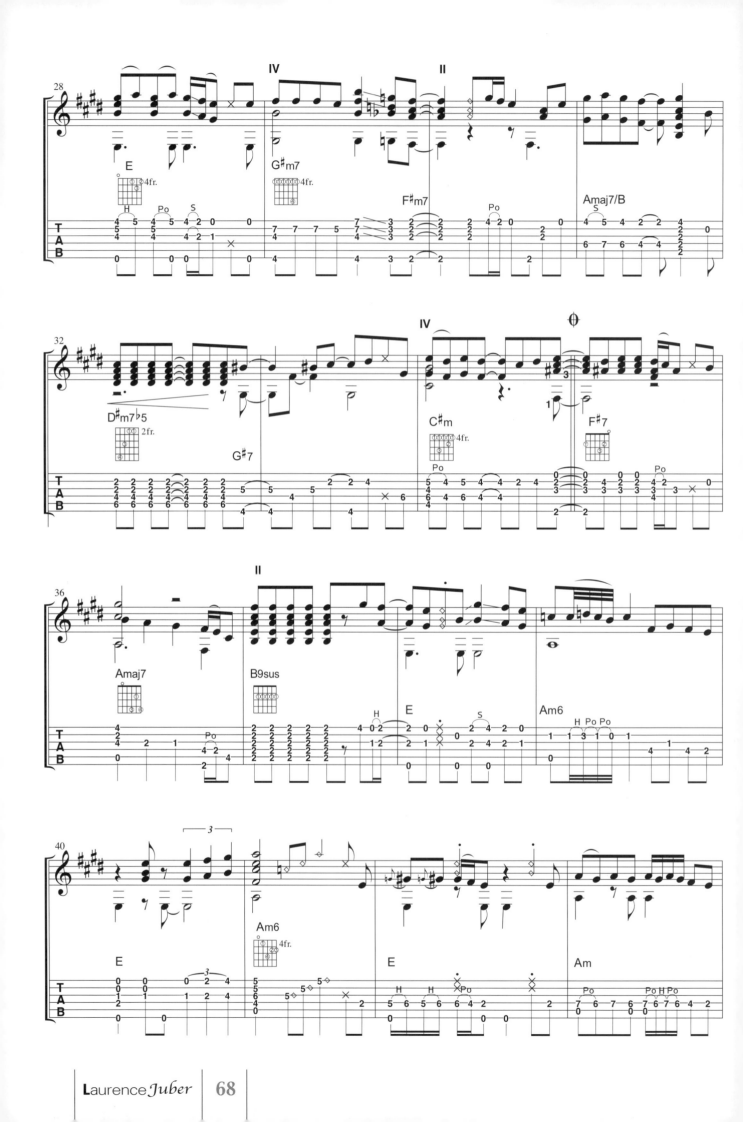

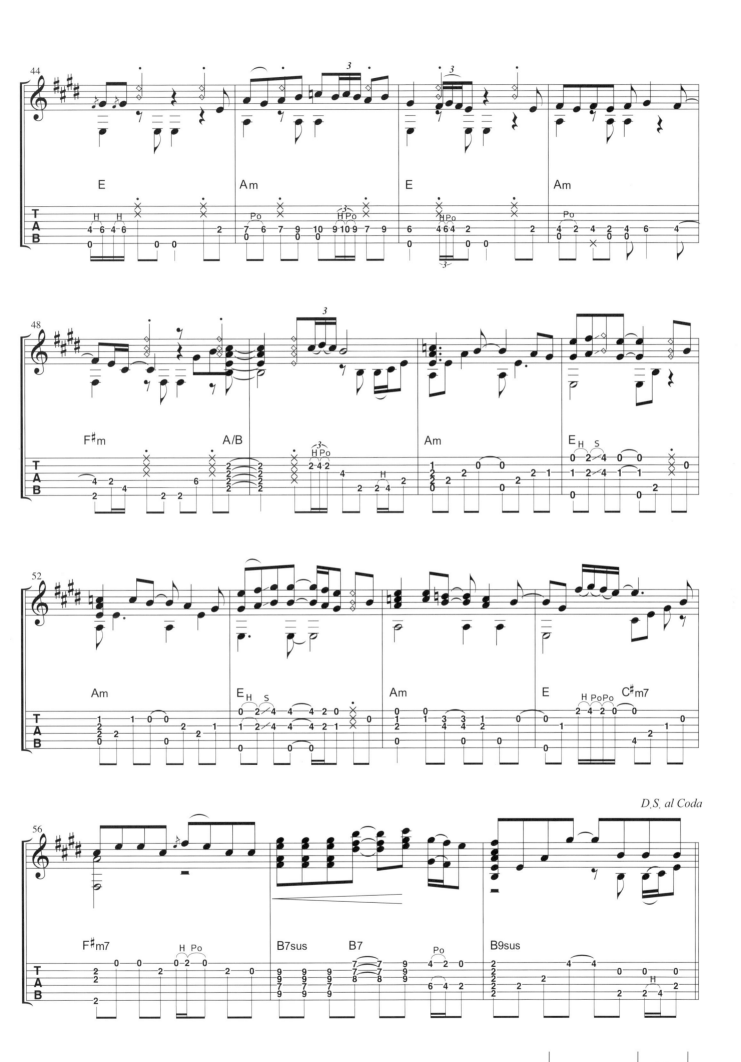

D.S. al Coda

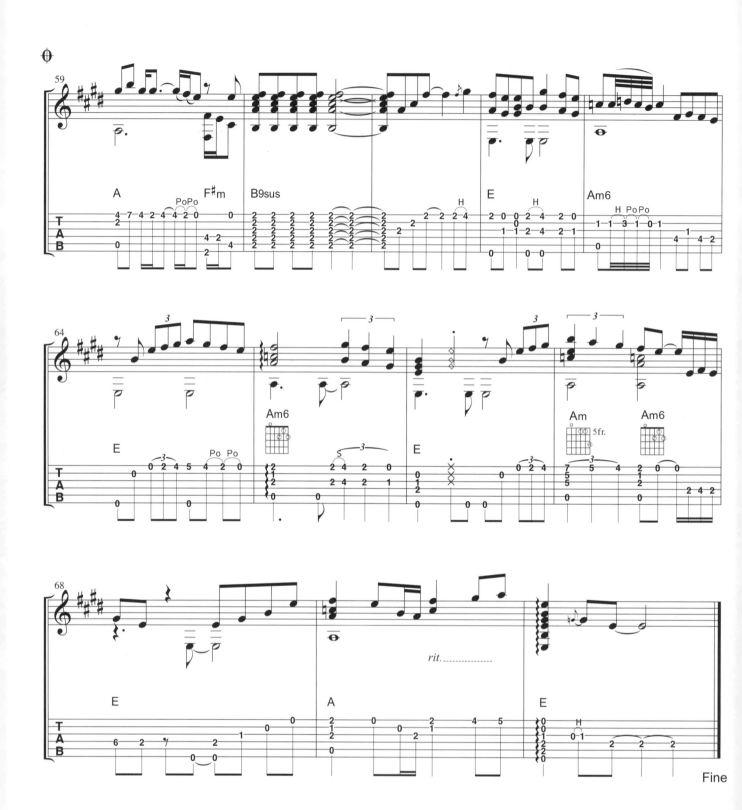

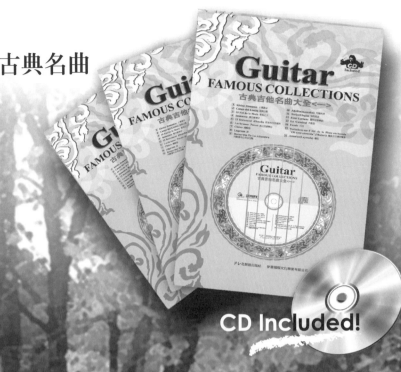

專業樂譜 2002 圖書目錄

Music Sales

學習音樂的最佳途徑

音樂人必備叢書

新書推薦

鼓舞-黃瑞豐爵士鼓經典紀錄片
收錄台灣鼓王"黃瑞豐"近十年間大型音樂會、舞台演出、音樂講座的獨奏精華,每段均加上精心製作的樂句解析。
精彩訪談及技巧公開所結合而成的超重量級數位影音光碟。
471-4871-04002-2 雙DVD
............................ 960元

古典吉他名曲大全＜一＞ NEW
收錄古典吉他世界經典名曲共16首,五線譜、六線譜並列完整,吉他套譜詳盡音樂符號解說。
古典吉他作曲、編曲家年表、作曲家及曲目簡介、演奏技巧提示。
內附日本名師示範彈奏CD
957-8255-28-4
............................ 360元

摸透電貝士 NEW
匯集作者16年國內外所學,基礎樂理與實際彈奏經驗並重的電貝士教材。由淺入深,包含各種音樂型態的Bass Line。3CD有聲教學,配合圖片與範例,易懂且易學。
957-8255-26-8
............................ 600元

流行樂譜

Steve Vai

六弦百貨店-雙月刊
一本專為喜愛流行歌曲的朋友所設計的教材。讓您可以輕鬆掌握最新流行歌曲資訊與彈奏技巧。精彩人物專訪、吉他加油站、保證讓你大開眼界。
471-4871-01031-5
............................ 200元

25輯雙封面

六弦年度精選紀念版
收錄年度國語歌曲暢銷排行榜歌曲,全書以吉他六線譜編奏。

六弦1998、六弦1999、六弦2000
............................ 220元

六弦2001
............................ 280元

搖滾吉他

搖滾吉他實用教材
最紮實的基礎音階練習,教您何如在最短的時間內學會速彈祕方。近百種練習譜例配合ＣＤ教學保證進步神速。
957-8255-21-7
............................ 500元

瘋狂電吉他
國內首創電吉他ＣＤ教材,內容豐富速彈、藍調點弦......等多種技巧解析精選十七首經典搖滾樂曲演奏示範。
957-8255-17-9
............................ 499元

搖滾吉他大師
國內第一本中日合作之電吉他系列教材。近百種電吉他演奏技巧解析圖示。世界知名吉他大師的譜例解析。
957-99983-7-X
............................ 250元

征服琴海 1
國內第一本引進國外教學系統的吉他用書。本書適合吉他興趣初學者,實務運用與觀念解析並重。從最基本的學習上奠定穩固基礎的教科書。
957-8255-15-2
............................ 700元

弦外知音
最完整的音階教學。各類樂器即興演奏適用。精彩的和弦伴奏練習示範演奏及最完整的音階剖析。48首各類音樂樂風即興演奏練習曲。
957-8255-16-0
............................ 600元

你還在彈鳥東西嗎?

本書包含知名樂手介紹及手繪畫像，12首必聽Solo介紹，百張必聽專輯介紹，作者寓言短篇，10個錄音室吉他手的必備條件。充實你的音樂知識，豐富你的音樂概念。

957-8255-22-5

............................ 350元

民謠吉他

彈指之間 NEW

全國銷售第一的吉他教本，近百種吉他技巧之完全攻略。最詳盡的吉他六線套譜。進階者，初學者，職業民歌手適用。
★2002年最新改版★

957-8255-27-6

............................ 320元

吉他玩家

周重凱老師繼"樂知音"一書後又一精心力作。全書由淺入深吉他玩家不可錯過。精選近年來吉他伴奏之經典歌曲。

957-8255-23-3

............................ 350元

爵士鼓

實戰爵士鼓

全國第一本爵士鼓完全實戰手冊。近百種爵士鼓打擊技巧範例圖片解說。內容由淺入深、系統化且連貫式的教學法，配合CD教學，生動易學。

957-8255-12-8

............................ 500元

爵士鋼琴

你也可以彈爵士與藍調

正統爵士樂觀念。各類樂器演奏及進階者適用。基礎樂理及藍調入門。爵士藍調的變奏基礎與規則即興演奏原理及概念分析。

957-8255-19-5

............................ 500元

吉他演奏

吉樂狂想曲 NEW

收錄最好聽的日韓劇主題曲，更附上簡單彈奏版，無論初學或中級程度皆適宜，除了附高音質CD外，並附有VCD彈奏解說。

957-8255-25-X CD+VCD

............................ 550元

異想世界

整張專輯收錄膾炙人口的卡通電玩配樂改編而成的木吉他演奏曲。專輯中除了有活潑感的音樂，也有輕柔動人的抒情小品。

957-8255-09-8

............................ 550元

繞指餘音

本書專為喜愛Finger Style 吉他編曲演奏的人而設計的教材。書中除了有大家耳熟能詳的流行歌曲外，更精心挑選了早期歌謠、地方民謠改編而成適合木吉他演奏的教材。

957-8255-10-1

............................ 500元

爵非凡響

經典爵士名曲的重新詮譯，輕快歌謠的嶄新演出，將人聲與吉他做了巧妙的融合。「To Be Two」這個二人組團體，由女主唱Christiane Weber及吉他手Eddie Nunning所組成。

957-8255-20-9

............................ 600元

專業器材系列

專業音響實務秘笈

華人第一本中文專業音響的學習書籍。作者以實際使用與銷售專業音響器材的經驗，融匯專業音響知識。內容包括混音機、麥克風、喇叭、效果器、等化器、系統設計.....等。

957-8255-18-7

............................ 460元

影像教學系列

天才吉他手

全數位化高品質音樂光碟，多軌同步放映練習，原曲原譜，江老師親自示範講解，五首經典流行歌曲編曲實例，完整技巧解說。六線套譜對照練習，五首MP3伴奏練習用卡拉OK

VCD

471-4871-04001-5

............................ 1000元

吉他魔法師
Guitar Magic

發 行 人： 潘尚文

編　　著： Laurence Juber

封面設計： 趙家妮

美術設計： 趙家妮・張惠萍

電腦製譜： 潘堯泓

譜面輸出： 史景獻・周陳逸

專輯製作人： Laurence Juber・潘尚文・陳榮貴

攝　　影： Kenna Love

錄　　音： Avi Kipper / The Sign of the Scorpion，Studio City

母帶後製： Joe Gastwirt / Oceanview Digital Audio

使用吉他： 2002 Ryan Mission Grand Concert，琴身木質為巴西紫壇木，琴頸為波西尼亞雲杉。

使用吉他弦： GHS Ture Medium LJ 簽名弦(13、17、24、32、42、56)

使用器材： 麥克風 / 德國Schoeps CCM5 XY 立體錄音技術，麥克風前級 / Neve 1272，立體參數
等化器 / Avalon2055，效果器 / t.c. Electronics M5000，動態處理器 / Aphex
Expressors，A / D 轉換器 / Apogee

出　　版： 麥書國際文化事業有限公司
Vision Quest Media Publishing Inc., International

地　　址： 106 台北市辛亥路一段40號4樓
4F,No.40,Sec.1,Hsin Hai Rd.,Taipei Taiwan,106 R.O.C.

電　　話： 886-2-23636166，886-2-23659859

傳　　眞： 886-2-23627353

印　　刷： 鼎易印刷事業股份有限公司

法律顧問： 聲威法律事務所

郵政劃撥： 17694713

戶　　名： 麥書國際文化事業有限公司

網　　址： Http://www.musicmusic.com.tw

Produced by Laurence Juber / **Engineered by** Avi Kipper / **Recorded by** The Sign of the Scorpion, Studio City, California USA, August 2002 / **Mastering by** Joe Gastwirt at Oceanview Digital Audio **The guitar** / 2002 Ryan Mission Grand Concert with a Brazilian Rosewood body and a Bosnian Spruce top / **The string** with GHS True Medium LJ Signature Strings (string gauges 13,17,24,32,42,56) / **Photography by** Kenna Love copyright 2002 / **Signal path:** A pair of Schoeps CCM5 mics in an XY pattern run through a pair of Neve 1272 mic-pre modules, an Avalon 2055 stereo parametric equalizer, a pair of Audio Upgrades-modified Aphex Expressors into an Apogee Analogue to Digital converter dithered to 16 bits using UV22 and reverb was added with a t.c.electronics M5000.

中華民國九十一年十一月初版

Laurence Juber

鼓舞!

一生難得的場面

難得的場所、精湛的表演

雙DVD
影像大碟!

黃瑞豐 爵士鼓經典紀錄片
Rich Huang

喜愛爵士鼓音樂的朋友,
絕對是您值得珍藏的珍貴專輯。

● 技巧大公開

● 經典樂句解析

● 教學講座實況

● 精彩訪談

● 名家配備介紹

● 各型音樂會獨奏精華

DVD VIDEO

· 限量發行 歡迎訂購 ·

洽詢電話:(02)2365-9859

麥書國際文化事業有限公司
www.musicmusic.com.tw

劃撥存款收執聯注意事項

一、本收據請妥為保管，以便日後查考。

二、如欲查詢存款入帳詳情時，請檢附本收據及已填安之查詢函向各連線郵局辦理。

三、本收據各項金額、數字係機器印製，如非機器列印或經塗改或無收款郵局收訖章者無效。

請 存 款 人 注 意

一、帳號、戶名及寄款人姓名、通訊處請詳細填明，以免誤寄。抵付票據之存款，務請於交換前一天存入。

二、每筆存款至少須在新台幣十五元以上，且限填至元位為止。

三、倘金額塗改時請另換存款單填寫。

四、本存款單不得黏貼或附寄任何文件。

五、本存款金額業經電腦登帳後，不得申請撤回。

六、本存款單備供電腦影像處理，請勿折疊。帳戶如需自印存款單，各欄文字及規格必須與本單完全相符。如有不符，各局應婉請寄款人更換郵局印製之存款單填寫，以利處理。

通　信　欄

訂 閱 單

以上共　　　本　請以 □平信 □掛號郵寄

（若須以掛號郵寄，請另附郵資；每本加40元）

總金額：　　　　　元

交易代號：
0501 現金存款　0502 現金存款（無收據）　0503 票據存款
0505 大宗存款　2212 託收票據存款

此欄係備寄款人與帳戶通訊之用，惟所附寄款人更換郵局印製

本次劃撥事宜為限 否則應請換單另填。